FOYERS
ET
COULISSES

HISTOIRE ANECDOTIQUE

DE TOUS LES THÉATRES DE PARIS

OPÉRA

TOME Ier

AVEC PHOTOGRAPHIES

PARIS
TRESSE, ÉDITEUR
GALERIE DE CHARTRES, 10 ET 11
PALAIS-ROYAL

MDCCCLXXV
Tous droits réservés.

FOYERS & COULISSES

HUITIÈME LIVRAISON

OPÉRA

TOME PREMIER

EN VENTE :

L'ANNÉE THÉATRALE 1874-1875

PREMIÈRE ANNÉE

NOUVELLES DE CHAQUE JOUR, COMPTES RENDUS, RACONTARS, ETC.

Par Georges DUVAL

Un Volume in-18 de 400 Pages

Prix : 3 fr. 50

DEUXIÈME ÉDITION

DESCLÉE

BIOGRAPHIE ET SOUVENIRS

PAR E. DE MOLÈNES

1 vol. in-18, orné d'un Portrait à l'eau-forte

Prix : 3 fr. 50

Paris. — Imp. Richard-Berthier, 18-19, pass. de l'Opéra,

PHOTOGRAPHIE CH. REUTLINGER
21, Boulevard Montmartre, 21

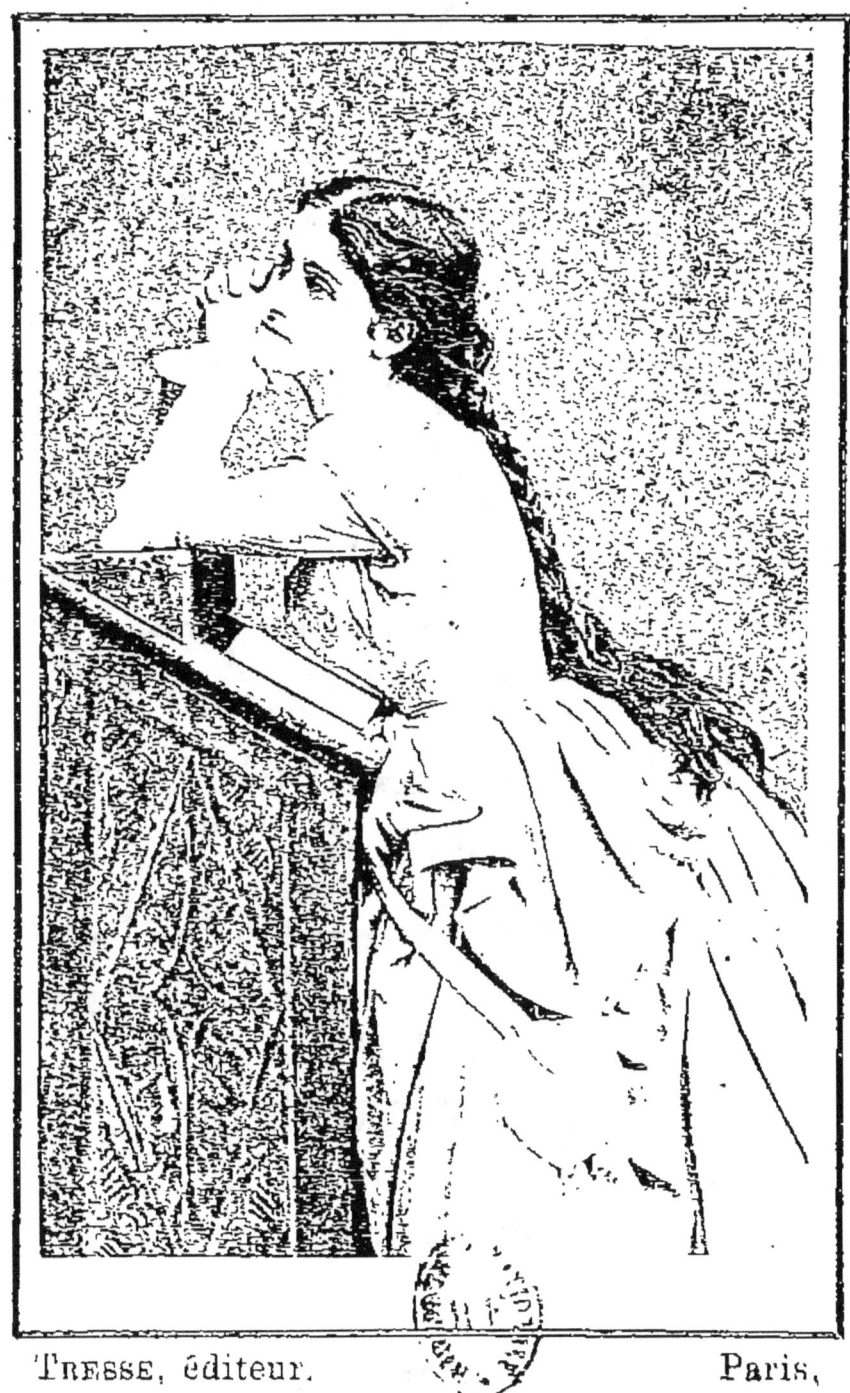

Tresse, éditeur. Paris.

PATTI

FOYERS
ET
COULISSES

HISTOIRE ANECDOTIQUE DES THÉATRES DE PARIS

OPÉRA

TOME PREMIER

—

1 franc 50

AVEC PHOTOGRAPHIES

PARIS

TRESSE, ÉDITEUR

10 ET 11, GALERIE DE CHARTRES

Palais-Royal

—

1875

Tous droits réservés

AVANT-PROPOS

Je désire donner au lecteur quelques explications indispensables sur l'ordre que j'ai cru devoir suivre, dans ce court et rapide tableau de l'histoire de notre premier théâtre lyrique.

J'ai divisé, pour plus de clarté, les faits qui composent l'histoire de l'Opéra, en les rattachant tous aux nombreuses et diverses directions qui ont successivement géré l'administration de ce grand théâtre. J'ai donc réuni, sous la rubrique de chaque direction, le répertoire complet des ouvrages représentés pendant cette direction, ainsi que la plupart des faits, petits

et grands, qui s'y rapportent. Le lecteur aura ainsi sous les yeux, dans l'ordre absolument chronologique, l'histoire tout entière de l'Opéra en y comprenant, avec la nomenclature succincte et détaillée des ouvrages nouveaux, des notices sommaires sur les principaux artistes du théâtre, pour le chant, la danse, l'orchestre etc... ainsi que sur les compositeurs les plus célèbres dont les œuvres ont illustré l'Académie de Musique. Un index alphabétique, placé à la fin de l'ouvrage, renvoie à chaque nom cité dans le cours de ce petit livre, attendu que les biographies spéciales, qui avaient été faites jusqu'alors pour les artistes d'un théâtre, dans la dernière partie de chaque volume de la collection des *Foyers et Coulisses*, se trouvent — pour la présente histoire — pour ainsi dire « éparpillées » un peu partout dans ses diverses parties.

J'ai consulté, entre autres sources et documents relatifs à l'Opéra, les ouvrages suivants :

1° *L'Académie impériale de Musique*.

(1645-1855) de Castil-Blaze, 2 vol. in-8°, Paris 1855.

2° *Histoire de la Musique dramatique en France* de Gustave Chouquet, 1 vol. in-8°, Paris 1873 ;

Excellent et sûr document, admirablement renseigné et que l'Institut a justement couronné.

3° *Deux siècles à l'Opéra*, par Nérée Désarbres, 1 vol. in-18, Paris 1868.

4° *Dictionnaire lyrique* de Félix Clément et Pierre Larousse, 1 vol. in-8°, Paris, sans date d'édition ;

Ouvrage des plus utiles et des plus précieux comme source de renseignements.

5° *Mémoires d'un bourgeois de Paris*, par le docteur Véron, ancien directeur de l'Opéra, 5 vol. in-18, Paris 1856.

6° *Petits mémoires de l'Opéra* (de M. Véron à M. Royer) par Charles de Boigne, 1 vol. in-18, Paris 1857.

7º Enfin les Mémoires du temps et particulièrement, pour ce qui regarde le XVIIIᵉ siècle, les *Mémoires secrets* de Bachaumont, la *Correspondance littéraire* de Grimm, la *Correspondance secrète* de Métra; enfin, pour ce qui se rattache à l'histoire générale de l'Académie de Musique, une série de documents de tous les genres empruntés aux riches collections des Archives Nationales et de la Bibliothèque de la rue de Richelieu.

GEORGES D'HEYLLI.

OPÉRA

ORIGINES DE L'OPÉRA EN FRANCE

C'est à l'illustre cardinal Mazarin qu'il convient de faire remonter l'honneur d'avoir introduit l'opéra en France, et, par suite, c'est à lui qu'est due la création du théâtre même de l'Opéra.

Il avait fait venir d'Italie une troupe de musiciens et de chanteurs qu'accompagnaient des décorateurs et un orchestre, et il leur fit représenter au Louvre, le 26 février 1647, devant le roi Louis XIV, encore enfant, et devant toute la Cour, le drame lyrique *Orfeo ed Eurydice*, dont l'auteur n'est pas connu. Les uns ont attribué la musique de cet opéra, le premier qui ait été

joué à Paris, au musicien Zarlino ; les autres ont prétendu que cet *Orfeo* n'était autre que l'opéra italien de Monteverde (1), représenté à Mantoue en 1608. Quoiqu'il en soit de la vérité au sujet de cette double assertion, qu'il importe peu d'ailleurs d'approfondir, il est certain que la tentative du cardinal Mazarin a eu pour résultat d'introduire en France un genre nouveau de spectacle qui était déjà populaire à l'étranger et qui devait exercer une grande influence sur le développement des Beaux-Arts dans notre pays. Les Italiens en effet, exploitaient depuis longtemps le genre dramatique chanté ; leurs ballets étaient aussi célèbres que leurs opéras et l'on connaissait, par les récits des voyageurs, les splendeurs de leur mise en scène qui, d'ailleurs, ne brillait pas par un goût bien pur ni bien parfait.

La Cour du jeune roi ne se complut pas tout d'abord au spectacle nouveau que le Cardinal avait imaginé pour elle. Heureusement l'éminent Ministre tint bon et, quelques années plus tard, le 26 janvier 1654, il donna à la Cour la représentation de l'opéra *Le Nozze di Teti e di*

(1) Illustre compositeur né à Crémone, en 1568, mort en 1643, étant maître de chapelle de Saint-Marc, à Venise.

Peleo du maestro Cavalli (1), que le Cardinal avait appelé en France spécialement pour qu'il y montât son ouvrage. Cet opéra avait été joué pour la première fois à Venise en 1639. Il comportait un divertissement assez étendu, dans lequel Louis XIV daigna paraître, aux grands applaudissements de toute sa Cour. En 1660, le même compositeur fit encore représenter devant le roi, dans la grande galerie du Louvre, son opéra de *Xerxès*, joué pour la première fois également à Venise en 1654, avec un prodigieux succès, que d'ailleurs il ne retrouva pas à Paris.

L'année précédente, au mois d'avril, le Cardinal avait fait représenter au château d'Issy (2), chez M. de la Haye, un opéra original de l'abbé Perrin, attaché à la Cour du duc d'Orléans et dont Cambert, surintendant de la musique de la reine Anne d'Autriche, avait écrit la musique. Cet ouvrage, qui avait pour titre : *La Pastorale, première Comedie française en musique,*

(1) Ce maître n'a pas écrit moins de 39 opéras. Plusieurs partitions de ces ouvrages sont encore conservées à la bibliothèque de Saint-Marc, à Venise.

(2) « Pour éviter la foule que cette nouveauté aurait attirée dans Paris. » *Les trois théâtres de Paris,* par l'avocat des Essarts, 1 vol. in-8°, Paris, 1787.

est en effet le premier opéra français (1). Il eut un succès considérable, et le roi voulut qu'on le jouât aussi devant la Cour, qui séjournait alors à Vincennes. L'opéra français était créé ; on devait renoncer, désormais, à ne jouer que des ouvrages exclusivement étrangers, faute de maîtres originaux ; et le temps n'était pas loin où Lulli allait perfectionner le genre nouveau dont le point de départ et le premier essai, en France, appartiennent toutefois au compositeur Cambert (2).

Ce ne fut cependant que huit ans plus tard que le privilége de l'opéra fut définitivement concédé. La mort de Mazarin, survenue en 1661, avait ralenti, pour un certain temps, les progrès du genre nouveau ; mais enfin, en l'année 1669, le 28 juin le roi Louis XIV signa les lettres patentes qui constituaient l'établissement du théâtre de l'Opéra.

Ces lettres patentes, données au profit de l'abbé Perrin (3), portaient « permis-

(1) Cette pastorale était « sans machine et sans danse. »(L'avocat des Essarts, ouvrage déjà cité.)

(2) Cambert, après la dépossession de l'abbé Perrin comme directeur de l'Opéra, par Lulli, se retira en Angleterre où il mourut en 1677, à 51 ans.

(3) Il avait déjà obtenu, le 10 novembre précédent, le privilége de fonder une académie de musique.

« sion d'établir dans la ville de Paris et
« autres du Royaume, des académies de
« musique pour chanter en public des
« pièces de théâtre, comme il se pratique
« en Italie, en Allemagne et en Angleterre,
» pendant l'espace de douze années, avec
« liberté de prendre du public telles
« sommes qu'il aviserait, et défenses à
« toutes personnes de faire chanter de
« pareils opéras ou représentations en
« musique et en vers français, sans son
« consentement. »

Les mêmes lettres patentes ajoutent que ces opéras et représentations « étant des
« ouvrages de musique totalement diffé-
« rents des comédies récitées, le Roi les
« érige sur le pied des académies d'Italie,
« que les gentilshommes et demoiselles
« pourront chanter audit Opéra, sans que,
« pour ce, ils dérogent aux titres de no-
« blesse ni à leurs priviléges, charges,
« droits, immunités, etc... »

DIRECTION DE L'ABBÉ PERRIN
(1668-1672)

Il fallut près de deux ans à l'abbé Perrin pour trouver une salle, réunir une troupe,

composer une administration et mettre enfin sur le pied nécessaire et convenable, la grande et artistique entreprise qu'il allait avoir l'honneur d'inaugurer en France. Il s'adjoignit pour la musique son collaborateur Cambert, et pour la mise en scène et les machines il appela à lui le marquis de Sourdéac, riche amateur, qui avait fait jouer, en 1661, en son château de Neubourg (Eure), la *Toison d'or* de Corneille, dont il avait fabriqué lui-même les principales décorations en imaginant un nouveau genre de changements à vue qui étaient très extraordinaires pour l'époque. Un sieur Champeron se fit le commanditaire du nouveau théâtre, pour l'exploitation duquel il fallut tout d'abord trouver une salle suffisamment appropriée à ses multiples besoins.

Le jeu de paume de la rue Mazarine, vis-à-vis la rue Guénégaud, offrait un emplacement qui fut jugé convenable, et on le transforma avec assez de rapidité en salle de spectacle. En attendant, les artistes de la nouvelle troupe faisaient leurs répétitions dans la grande salle de l'Hôtel de Nevers, où était jadis la bibliothèque du Cardinal de Mazarin (1). Cette troupe avait été recrutée de toutes parts soit comme

(1) C'est là qu'est aujourd'hui la Bibliothèque nationale.

artistes chantants, soit comme musiciens d'orchestre (1).

L'Opéra ouvrit enfin, avec le titre d'*Académie royale de Musique*, qu'il a conservé jusqu'à la révolution, le 19 mars 1671, par la première représentation de *Pomone*, pastorale en cinq actes avec prologue, paroles de l'abbé Perrin, musique de Cambert. Le poëme était fort médiocre et la musique n'avait non plus rien de bien remarquable.

Toutefois la nouveauté du spectacle, et l'éclat des costumes et des décorations attirèrent la foule pendant près de huit mois consécutifs (2). Chaque associé retira environ 30,000 livres pour sa part après ce premier et brillant succès. La troupe était encore bien incomplète : cinq hommes, quatre femmes, quinze choristes et treize symphonistes représentaient l'opéra de *Pomone*. Cambert conduisait l'orchestre. La principale cantatrice était Mlle Cartilly; le rôle du faune était chanté par la basse

(1) « Les trois associés firent venir de toutes les cathédrales où il y avait des musiques fondées, les plus célèbres musiciens. »(L'avocat des Essarts, ouvrage cité.)

(2) Le jour de la première représentation il y eut spéculation sur le prix des billets, dont certains se vendirent jusqu'à 15 livres, somme relativement importante pour l'époque.

Rossignol; le baryton se nommait Beaumavielle; les hautes-contre ou ténors étaient Clédière ou Tholet; le ténor grave se nommait Borel du Miracle.

Vers la fin de la même année (1), Cambert donna sur la nouvelle scène, son deuxième opéra, *Les peines et les plaisirs de l'Amour*, pastorale en cinq actes, avec prologue, dont le poëme était de Gilbert (2). Mlle Brigogne, qui chantait le rôle de Climène, y reçut un très-vif accueil, et ses appointements furent portés, après la première représentation, au chiffre de 1,200 livres. C'est la première cantatrice de l'Opéra qui ait laissé quelque notoriété.

Malgré ces succès, et à la suite de dissentiments survenus entre l'abbé Perrin et ses associés, le privilége de l'Opéra fut, malgré les lettres patentes qui le concédaient pour douze années à son premier Directeur, transféré au célèbre musicien Lulli (3), à l'issue d'un procès qui reconnut et confirma ses droits (4). La direction de Lulli commença le 30 mars 1672.

(1) Fin novembre ou commencement de décembre 1671.
(2) Secrétaire des commandements de la reine de Suède et son Résident en France.
(3) Grâce à la protection de Mme de Montespan.
(4) Procès intenté à Lulli par Jean Grenouillet et Henri Guichard, qui se prétendaient cessionnaires du privilége de l'abbé Perrin.

DIRECTION DE LULLI.
(1672-1687)

Lulli transporta l'Académie royale de Musique dans une nouvelle salle qu'il fit élever, par Vigarani, sur l'emplacement du jeu de Paume du Bel-air, situé rue de Vaugirard, tout près du Luxembourg. Vigarani fut ensuite associé par Lulli à son entreprise (1), et le 15 novembre la nouvelle salle ouvrit ses portes et fut inaugurée par la première représentation de *Les fêtes de l'Amour et de Bacchus*, pastorale en trois actes, avec prologue, dont Molière, Benserade, Périgny, Quinault etc., avaient composé les paroles, et que Lulli avait mise en musique. Desbrosses avait écrit la musique des ballets et Vigarani avait organisé les décors et les machines. L'orchestre était dirigé par Lalouette, successeur de Cambert (2), et qui avait un talent remarqué comme violoniste. Il était élève de Lulli pour la composition musicale.

(1) Par acte du 11 novembre 1672.
(2) L'orchestre de l'Opéra ne comprenait alors que vingt musiciens, dont j'emprunte la liste à l'ouvrage de M. Chouquet : *dessus de violon :*

Le succès des *Fêtes de l'Amour et de Bacchus* fut considérable et de longue durée. Cette pastorale fut en effet reprise, toujours avec succès, en 1689, 1696, 1706, 1716 et enfin le 13 février 1738.

L'avénement de Lulli à la direction de l'Opéra concourut à la fois à la gloire de cet illustre compositeur et à la prospérité de l'Académie royale de Musique. Lulli, en même temps qu'il se montra administrateur éclairé et habile, fit éclater son génie de musicien dans tous les opéras qu'il composa; pendant sa direction, son théâtre ne joua que sa musique et il lui dut de contants succès. Il y fit représenter, depuis sa prise de possession jusqu'à sa mort, vingt-un ouvrages dont la vogue a duré pendant plus d'un siècle et dont un grand nombre de morceaux méritent d'être encore admirés aujourd'hui. Il eut l'esprit d'attacher à lui, par un traité solide, le plus célèbre librettiste de son temps, le

Baptiste aîné et cadet, Colasse, Marchand; — *haute contre* : Lalouette; — *taille* : Verdier; — *quintes de violon* : Joubert et Lacoste; — *basses de viole* : Marais et trois autres musiciens dont les noms n'ont pas été conservés; — *flûtes* : Piesche et Laîné; — *flûtes et hautbois* : Hotteterre et Duclos; — *hautbois* : Plumet et Lacroix; — *hautbois et basson* : Bluchet; — *timbalier* : Philidor.

poète Quinault (1), et leur association produisit les plus heureux résultats. L'Opéra devint, en effet, le théâtre à la mode; on ne se lassait point de n'y entendre que des ouvrages de Quinault et de Lulli, et les représentations attiraient toujours le public; les principaux personnages de la Cour s'y faisaient remarquer et la troupe allait souvent chanter devant le Roi tout ou partie des ouvrages qui avaient eu le plus de succès

11 février 1675. — *Cadmus et Hermione*, tragédie lyrique en cinq actes, avec prologue de Quinault et de Lulli, fut le deuxième opéra représenté sous la direction de l'illustre maître. Les rôles étaient créés par Beaumavielle (2) (Cadmus), M^{lle} Brigogne (Hermione), M^{lle} Cartilly, et par Clédière et Rossignol (3). Le succès fut éclatant, et le Roi fit plusieurs fois

(1) Quinault recevait 4,000 livres par an pour écrire les livrets des ouvrages dont Lulli composait la musique.

(2) Il avait une jolie voix de baryton et avait d'abord appartenu comme chantre à la maîtrise de Toulouse.

(3) Clédière était ténor et Rossignol basse chantante. Tous ces premiers artistes de l'Opéra étaient de simples chantres de paroisse venus de province, et qu'on eut beaucoup de peine à façonner aux exigences de leur nouveau métier.

jouer la pièce devant lui. Elle fut reprise quatre fois de 1678 à 1691, et trois fois de 1703 à 1737. La partition fut vendue à un nombre considérable d'exemplaires et n'eut pas moins de six éditions jusqu'à sa dernière reprise. Lors de la reprise de 1691, le rôle de Pallas servit de début à la belle M^{lle} Maupin, si célèbre par ses aventures galantes (1).

Le 15 juin 1673, Lulli obtint l'autorisation de transporter l'opéra de la salle peu solide du jeu de Paume de Bel-air à à la salle du Palais-Royal, où Molière avait donné ses représentations. C'était la plus grande salle de spectacle de Paris; elle datait du Cardinal de Richelieu, qui y faisait jouer ses tragédies et celles de ses protégés. Elle pouvait contenir jusqu'à 3,000 spectateurs, et elle contenta si bien tout le monde, que l'Académie de Musique y donna ses représentations pendant quatre-vingt dix années consécutives (2).

Alceste ou le *Triomphe d'Alcide* tragédie lyrique en cinq actes, avec prologue

(1) C'était une femme-homme qui maniait admirablement l'épée et qui eut les aventures les plus extraordinaires du monde. Elle mourut vers 1708, à l'âge de 33 ans.

(2) « Cette salle qu'avait construite Lemercier en 1637, d'après les ordres et aux frais du Cardinal de Richelieu, était située à droite, en

de Quinault et de Lulli, est le premier opéra qui y fut représenté (1). M^lle Saint-Christophe, qui devait chanter pendant cinquante ans à l'Opéra, y remplit le personnage d'Alceste. M^lle Beaucreux — un nom prédestiné — et les chanteurs Clédière et Beaumavielle interprétaient les autres rôles. Enfin le beau Pécourt, élève de Beauchamps, qui avait débuté dans *Cadmus*, eut un grand succès dans le ballet.

entrant par la rue Saint-Honoré dans la grande Cour du Palais Royal. Le public y arrivait par un cul de sac bientôt appelé *de l'Opéra*, impasse obscure et malpropre, qui devint plus tard l'extrémité de la rue de Valois. Elle n'avait aucune apparence extérieure, le Cardinal l'ayant destinée aux représentations particulières offertes par lui à la Cour et à ses amis qui y parvenaient par la grille d'honneur.

« La salle formait un carré long dont la scène occupait une extrémité ; elle avait deux galeries divisées en loges ; son plancher était formé de gradins s'élevant de cinq pouces les uns au-dessus des autres, sur lesquels on plaçait des sièges. » (Nérée Désarbres, *Deux siècles à l'Opéra*, chez Dentu, 1 vol. in-18, Paris (1868). On trouvera de longs détails sur l'installation de l'Opéra, dans cette première salle, dans l'*Histoire de l'Opéra* de Parfait et dans le *Mercure de France* (juin 1732).

(1) Il eut un grand succès et fut plusieurs fois repris jusqu'en 1757.

Les autres opéras de Quinault et de Lulli se succédèrent dans l'ordre suivant :

Le 11 janvier 1675. — *Thésée,* tragédie lyrique en cinq actes, avec prologue, représentée d'abord devant la Cour à Saint-Germain en Laye, et à Paris, au mois d'avril suivant. Bérain, dessinateur du Roi, avait donné les dessins des costumes et des coiffures; Beauchamps (1) et d'Olivet avaient composé les ballets. Clédière jouait Thésée ; M^{lle} des Fronteaux, Minerve ; M^{lle} Saint-Christophe, Médée; M^{lle} Brigogne, Cléone; M^{lle} Beaucreux, Dorine.

Le succès fut considérable (2), et l'opéra de *Thésée* eut plus de dix reprises jusqu'au 1^{er} avril 1779. Il donna lieu par la suite à d'amusantes parodies de Favart et de Laujon.

17 octobre 1675. — *Le Carnaval,* mascarade en 9 entrées avec prologue. Quinault avait emprunté à Benserade et à Molière diverses scènes du *Carnaval-mascarade des Muses,* du *Bourgeois gentilhomme* et de *Pourceaugnac* pour agrémenter son ballet. Le succès fut médiocre

(1) A la fois danseur et maître de ballets.
(2) On joua cet opéra treize mois de suite, sans interruption, et quand on le reprit en 1730, il eut une nouvelle série de représentations qui dura onze mois.

bien que cette fantaisie dansée ait été l'objet de deux reprises en 1692 et en 1700.

10 janvier 1676. — *Atys*, tragédie lyrique en cinq actes, jouée d'abord devant le Roi à Saint-Germain en Laye. La première représentation, à Paris, n'eut lieu qu'au mois d'août suivant. Le ténor Clédière jouait Atys. Les autres rôles étaient chantés par Morel; Mmes Aubry, Brigogne, Saint-Christophe etc.., Bouteville et Pécourt eurent les honneurs du ballet.

Atys eut encore plus de succès devant la Cour que devant le public de l'Opéra; le Roi le fit reprendre trois fois de suite (1). A la dernière reprise, qui eut lieu en 1682, les plus grands seigneurs et les plus grandes dames de la Cour dansèrent dans le ballet. Le dauphin, le duc de Vermandois, le marquis de Moüy, la princesse de Conti etc... se firent remarquer dans leurs admirables costumes d'Egyptiennes ou de divinités aquatiques. Mme de Maintenon aimait, par dessus tous les autres ouvrages de Lulli, le bel opéra d'*Atys* et on raconte qu'elle en demanda la représentation, en manière de gala, le jour même de son mariage secret avec le Roi.

(1) Il fut repris 9 fois à l'Opéra de 1678 à 1740.

5 janvier 1677. — *Isis*, tragédie lyrique en cinq actes avec prologue. Grand succès ; M^{lle} Aubry jouait la nymphe Io, Clédière faisait Mercure ; Beaumavielle, Jupiter ; M^{lle} Saint-Christophe, Junon ; M^{lle} Beaucreux, Iris etc... Les ballets avaient été composés par Beauchamps et d'Olivet, et les costumes dessinés par Berain. C'est dans cet opéra que se trouve le célèbre trio des *Parques* :

> Le fil de la vie
> De tous les humains,
> Suivant notre envie,
> Tourne dans nos mains.

Cet opéra, dont la vogue fut immense, causa beaucoup d'ennuis au poëte Quinault et amena sa disgrâce momentanée. M^{me} de Montespan, alors au plus haut point de sa faveur, crut se reconnaître dans le personnage de Junon, et elle obligea le célèbre librettiste à quitter, pendant deux ans, le théâtre et la Cour. Cette absence forcée rompit la collaboration des deux associés et Lulli dut chercher d'autres poëtes.

9 avril 1678. — *Psyché*, tragédie lyrique en cinq actes, avec prologue, paroles de Th. Corneille et de Fontenelle. Le livret était inférieur à ceux de Quinault sur lequel Lulli avait pris l'habitude de tra-

vailler, et le succès ne fut pas aussi décisif que pour les autres opéras de l'illustre maître. Il eut cependant trois reprises de 1678 à 1713.

M^mes Desmatins (1) et Journet (2) chantèrent successivement le rôle de Psyché, et M^mes Maupin et Heusé celui de Vénus. Le baryton Thévenard jouait le roi, père de Psyché, et le ténor Cochereau (3) remplissait le rôle de l'Amour.

Colasse (4), élève de Lulli, qui venait de remplacer Lallouette comme chef d'orchestre, inaugura son entrée en fonctions dans cet ouvrage.

31 janvier 1679. — *Bellérophon*, tragédie lyrique en cinq actes, avec

(1) Elle avait d'abord été relaveuse de vaisselle au *plat d'Etain*. Admise dans les ballets de l'Opéra, elle ne tarda pas à être remarquée pour sa jolie voix. Elle mourut en 1705.

(2) A débuté dans le prologue d'*Alceste* en 1706 et a quitté l'opéra en 1720.

(3) Il avait un charmant talent, et il avait inspiré une vive passion à la princesse Louise Adélaïde d'Orléans, fille du Régent.

(4) Pascal Colasse, assez médiocre compositeur bien qu'il ait eu dix ouvrages représentés à l'Opéra.

prologue de Th. Corneille et de Fontenelle (1).

Clédière jouait Bellérophon et Nouveau (aîné) Amisodar. M^lle Saint-Christophe chantait Sténobée (2); M^lle Aubry, Philonoé.

Le succès de l'opéra de *Bellérophon* fut prodigieux. Ses représentations durèrent sans interruption du 31 janvier au 27 octobre. En 1680, le 3 janvier, cet opéra fut joué à Saint-Germain, devant la Cour, et le Roi en fut si enthousiaste qu'il fit reprendre devant lui, séance tenante, les morceaux qu'il avait le plus admirés. Le 21 mai suivant, on le joua en l'honneur du Dauphin, et le 6 septembre il fut représenté en gala, à l'occasion du mariage de Marie-Louise d'Orléans, fille de Monsieur, frère du Roi, qui allait épouser le roi d'Espagne.

Cet opéra fut repris quatre fois de 1680 à 1728. A cette dernière reprise, le diver-

(1) Voir, au sujet de cet opéra, la très-rare histoire de l'*Académie royale de Musique* de Noirville, l'un des secrétaires de Lulli. La paternité du livret fut revendiquée à la fois, comme collaboration, par Fontenelle, Boileau, Th. Corneille, et Quinault lui-même à qui on avait demandé des conseils.

(2) M^lle Marthe Le Rochois reprit le rôle en 1680.

tissement du quatrième acte, qui n'avait jamais obtenu un très-grand succès, fut remplacé par un nouveau ballet.

3 février 1680. — *Proserpine*, tragédie lyrique en cinq actes avec prologue, paroles de Quinault, dont l'exil a cessé. Cette première représentation a lieu à Saint-Germain, devant la Cour; enfin *Proserpine* est jouée à l'Opéra, à Paris, le 15 novembre suivant.

L'opéra de *Proserpine* est un des meilleurs livrets de Quinault, et la musique de Lulli offre également de grandes beautés. Le succès ne fut pas inférieur à celui des autres ouvrages des deux illustres collaborateurs. *Proserpine* eut six reprises de 1681 à 1758. Le rôle de Cérès fut successivement chanté par Mlles St-Christophe, Maupin, Antier (1) et Lemaure (2); celui

(1) Elève de Mlle Le Rochois. Elle a appartenu pendant vingt-neuf ans à l'Opéra. Elle est morte à Paris en 1747, à 60 ans, étant devenue la femme du fermier général Truchet.

(2) Mlle Catherine-Nicole Lemaure, née en 1704; a débuté à l'Opéra, en 1724, par le rôle de Céphise de *l'Europe galante*. Elle avait une voix charmante et qui demeura jeune et fraîche jusqu'à un âge très-avancé. Elle quitta définitivement l'Opéra en 1735, épousa en 1762 le baron de Montbruel et mourut en 1783. Elle a eu des aventures assez romanesques.

d'Aréthuse par Mlles Ferdinand (1), Marthe Le Rochois (2), qui y obtint un éclatant succès, Desmatins, Journet et Pelissier (3). Lors de la reprise de 1727, la fameuse Marie-Anne Cupis de Camargo (4), qui ve-

(1) Avait la spécialité des petits rôles « court vêtus. »

(2) Pour ses débuts. Elle a appartenu à l'Opéra jusqu'en 1698.

(3) Mlle Pelissier a débuté en 1722. Elle était fort belle et disait admirablement le récitatif. Elle eut de grands succès et aussi de fort piquantes aventures. Elle quitta l'Opéra en 1747 et mourut en 1749, à 42 ans.

(4) A débuté le 5 mai 1726 dans *les caractères de la danse ;* elle était la maîtresse du comte de Clermont et a eu également d'étranges aventures. Elle a quitté l'Opéra en 1751, et elle est morte en 1770, à l'âge de 60 ans. Elle rivalisait de succès avec Mmes Sallé et Roland ; voici la fin d'une petite pièce de vers de l'époque où l'on chantait ses louanges :

.

> Entre les trois, la victoire balance ;
> Mais si j'étais le berger fabuleux,
> Je ne sais quoi de grand, de merveilleux
> Me forcerait à couronner la danse
> De Camargo !...

Voltaire l'a aussi chantée dans le *Temple du Goût.*

naît de débuter à l'Opéra, obtint un grand succès dans le divertissement (1).

15 avril 1681. — *Le Triomphe de l'Amour*, ballet de Benserade et Quinault, dont la Cour avait eu la primeur à Saint-Germain le 21 janvier précédent. Les plus grandes dames et les plus illustres seigneurs y avaient dansé : Mlles de Clisson, de Commercy, de Tonnerre, de Biron, Mmes de Seignelay, de Gontaut, duchesse de Mortemart, de Sully, de Conti, de La Ferté, etc. C'est la dauphine elle-même qui créa le rôle de Flore à la Cour. Enfin, au premier rang des danseurs, brillaient surtout le comte de Guiche et le prince de La Roche-sur-Yon.

Le succès de ce ballet à Paris (2) fut d'autant plus grand, que Lulli, voulant imiter en cela l'exemple que donnait la Cour, introduisit pour la première fois les

(1) Les machines et décorations de *Proserpine* étaient de Bérain, qui venait de succéder à Vigarani. Rousseau avait peint seulement les vues des Champs-Elysées et du palais de Pluton.

(2) Les décorations de Rivani, qui étaient fort belles, sont demeurées célèbres. Ce ballet fut repris trois fois de 1682 à 1705.

danseuses sur le théâtre de l'Opéra. M^{lle} La Fontaine (1) fut surtout remarquée du public qui lui décerna, dans son enthousiasme, le titre de *Reine de la danse*.

17 avril 1682. — *Persée*, opéra en cinq actes, avec prologue, joué ensuite à Saint-Germain, devant la Cour, au mois de juin suivant.

C'est l'un des opéras de cette époque qui produisit le plus d'effet par la nouveauté et la splendeur de sa mise en scène. Le quatrième acte se passait au bord de la mer et au milieu des péripéties d'un orage majestueux, du désespoir des parents d'Andromède, etc.; on voyait la mer furieuse vomir le monstre qui voulait dévorer la jeune fille, et Persée traversant les airs et s'apprêtant à la délivrer.

Cet opéra fut repris sept fois de 1682 à à 1746 et eut successivement pour interprètes M^{lles} Le Rochois, Pestel, Antier, Chevalier (2) et les chanteurs Duménil (3),

(1) C'est la première danseuse de profession qui ait paru à l'Opéra. M^{lle} Lepeintre, M^{lle} Fernon et M^{lle} Roland ne vinrent qu'après elle. Il y eut une seconde danseuse du nom de Roland au siècle suivant.

(2) Renommée pour sa bonne conduite. Elle avait épousé Duhamel, intendant du duc de Richelieu.

(3) A débuté en 1677. Il était ivrogne.

Cochereau, Muraire (1), Tribou (2) et Jelyotte (3). Il faut citer à part Thévenard (4), qui a repris le rôle de Phinée avec un grand éclat.

Lors de la première représentation on applaudit, dans la danse, M^{lle} Desmatins, qui chantait en même temps, et le danseur Pécourt qui avait surtout la faveur du public.

27 avril 1683. - *Phaëton*, opéra en cinq actes, avec prologue, joué d'abord à la Cour, devant le Roi, le 6 janvier précédent.

Cet opéra exigeait une grande mise en scène à cause des métamorphoses nombreuses et des effets variés indiqués par le livret. Il eut un grand succès et fut re-

(1) Il avait une forte voix de ténor ; a débuté en 1717.

(2) Ténor distingué qui a surtout brillé à partir de 1724.

(3) Il venait de Toulouse où il était chantre à la cathédrale. A débuté en 1733. Sa voix était charmante et il avait aussi un certain talent de compositeur. Il quitta l'Opéra en 1755 et mourut en 1782.

(4) A débuté en 1690. Il avait une belle voix de baryton qu'il sut ménager à ce point qu'il put chanter quarante années de suite sans perdre trop de ses avantages. Il a quitté l'Opéra en 1730 et il est mort en 1741.

pris sept fois jusqu'en 1742. Il a eu pour interprètes successifs : Chopelet, Dun, Thévenard, Cochereau, Muraire, Tribou, Jelyotte et M^mes Fanchon-Moreau (1), Desmatins, Maupin, Tulou, Antier, Lambert, Lemaure, etc. Le Roi Louis XV assista, en gala, à la reprise de 1721 (novembre) c'était la première fois qu'il paraissait à un spectacle ; il avait alors onze ans seulement.

Persée a donné lieu a plusieurs parodies, dont la meilleure avait le titre de : *le Cocher maladroit*.

14 janvier 1684. — *Amadis de Gaule*, opéra en cinq actes avec prologue, joué l'année suivante devant la Cour, à Versailles. Ont créé les rôles : Duménil, Dun, Beaumavielle, M^mes F. Moreau, Desmatins, et Le Rochois ; cette dernière eut un succès tout particulier dans le rôle d'Arcabonne.

Cet opéra eut huit reprises de 1687 à 1771. A la reprise de 1731 M^lle Camargo dansa l'entrée du quatrième acte ; mais ce fut surtout en 1740 qu'*Amadis de Gaule* retrouva une nouvelle vogue grâce aux talents réunis de Jelyotte et de M^lle Lemaure.

(1) A fait une belle fin : elle a quitté l'Opéra en 1702 et a épousé en 1708 le marquis de Villiers.

8 février 1685. — *Roland*, drame lyrique en cinq actes, avec prologue, représenté d'abord à Versailles devant le roi, le 8 janvier précédent.

C'est l'un des opéras de Lulli que son auteur aimait le plus. Il a été repris six fois de 1705 à 1755 et à eu successivement pour interprètes : dans le rôle d'Angélique mesdames Desmatins, Journet, Antier et Lemaure ; dans celui de Thémire, Mesdames Armand, Poussin, Pélissier et Fel (1) ; enfin dans celui de Médor, Poussin, Cochereau, Tribou et Jélyotte. Le personnage de Roland, créé par Beaumavielle, fut chanté ensuite par le baryton Thévenard, pendant quarante-deux ans, c'est-à-dire jusqu'à la reprise de 1727 ; il fut remplacé par Chassé, lors de la reprise de 1743.

Dans cette même année l'opéra représente successivement trois ballets-divertissements en l'honneur de la paix. Ce sont des ouvrages d'actualité dont voici les titres :

1° *Idylle sur la paix*, divertissement de Racine, représenté d'abord à Sceaux devant la Cour.

(1) Marie Fel, fille d'un organiste de Bordeaux ; elle a appartenu à l'Opéra de 1734 à 1759. Elle était très-instruite pour son époque et surtout eu égard à son métier ; elle savait plusieurs langues y compris le latin.

2° *L'Eglogue de Versailles*, divertisse- de Quinault, joué d'abord à la Cour, et où le Roi avait un rôle.

3° *Le Temple de la Paix*, ballet en six entrées de Quinault, joué le 12 septembre à Paris, et d'abord à Fontainebleau devant la Cour, dans une représentation où les grandes dames et les grands seigneurs se mêlèrent aux artistes de l'Opéra pour donner plus de lustre encore au spectacle que l'on offrait au Roi. Ce ballet n'est d'ailleurs qu'une longue flatterie à l'adresse du monarque qui parut y prendre en effet un très-vif plaisir.

Voici, comme curiosité, la distribution du *Temple de la Paix* à la Cour, avec le mélange des grands personnages et des artistes de l'Opéra qui le représentèrent ensemble :

Première entrée : *Nymphes*, Mme la princesse de Conti et Mlle de Piennes ;

Bergères : Mlles La Fontaine et Desmatins ;

Bergers : Le comte de Brione ; les danseurs Pécourt, Lestang et Favier. (1)

Deuxième entrée : *Nymphes*, Mme la duchesse de Bourbon, Mlle de Blois, Mlle d'Armagnac.

(1) D'abord maître de danse avant d'appartenir à l'Opéra.

Bergères : M^lle d'Usez, M^me de Lewestein, M^lle d'Estrées, la danseuse Bréard.

Bergers : Le prince d'Enrichemont, le chevalier de Sully, le comte de Guiche, le chevalier de Soyecourt.

Trois jeunes Bergers : Le chevalier de Chasteauneuf, les petits Lallemand et Magny.

Troisième entrée : *Filles Basques :* la duchesse de Bourbon, les danseuses Laurent et Lepeintre ;

Petits Basques : Le Marquis de Chasteauneuf et le petit Magny :

Grands Basques : Le comte de Brione, les danseurs Pécourt, Lestang, Favier, Dumirail et Magny.

Quatrième entrée : *Filles de Bretagne*, La princesse de Conti, M^lles de Pienne et Roland, les danseuses La Fontaine et Bréard.

Bretons : Le comte de Brione, les danseurs Pécourt, Lestang, Favier et Dumirail.

Cinquième entrée : *Sauvages américains*, le marquis de Moy, les danseurs Pécourt, Dumirail, Joubert, Magny, Favier, les petits Lallemand et Magny.

Sixième entrée : *Africaines*, la duchesse de Bourbon, la princesse de Conti, M^lles de Blois et d'Armagnac.

Africains : Le comte de Brione, les danseurs Pécourt, Lestang et Favier.

15 février 1686. — *Armide et Renaud*, tragédie lyrique en cinq actes, avec prologue.

C'est le dernier et le meilleur opéra de Quinault. Son succès qui devint considérable ne se manifesta cependant pas dès le premier jour. Il fut d'abord froidement accueilli, aussi bien à Paris qu'à la Cour ; mais il se releva promptement et ses beautés sans nombre furent alors appréciées et applaudies et elles maintinrent, pendant près de quatre-vingts ans, le succès de ce bel ouvrage qui fut, en effet, repris huit fois de 1688 à 1761.

Les deux principaux rôles de l'*Armide* de Lulli furent créés par Duménil jouant Arnaud et M^{lle} Marthe Le Rochois faisant Armide. Cette cantatrice distinguée obtint, dans cette création le plus grand succès de sa carrière. Elle était surtout fort belle au quatrième acte, le plus dramatique de l'ouvrage, et elle le jouait et le chantait avec une chaleur et une émotion qu'elle communiquait à tous les spectateurs. Enfin, au cinquième acte, alors qu'elle levait le poignard, prête à percer Renaud endormi, et qu'enfin l'amour, l'emportant sur son désir de vengeance, triomphait du sentiment qui l'avait d'abord animée, elle excitait des transports d'admiration qui se traduisaient par des applaudissements unanimes et sans fin.

7 septembre 1686. — *Acis et Galathée* pastorale héroïque, en trois actes, avec prologue, paroles de Campistron.

Cette pastorale fut d'abord représentée au château d'Anet, devant le Dauphin, le 6 du même mois, et elle eut devant la Cour dont le duc de Vendôme entoura l'héritier du trône, jusqu'à huit représentations consécutives.

Dun, Duménil et M^{lle} Le Rochois, toujours sur la brèche, créèrent les principaux rôles de cet ouvrage qui eut sept reprises de 1702 à 1752.

La jolie pastorale d'*Acis et Galathée* fut le dernier ouvrage de Lulli joué, de son vivant, à l'Opéra. L'illustre maître mourut en effet des suites d'un abcès mal soigné, le 22 mars 1687 à l'âge de cinquante-quatre ans. Il avait donné à l'Opéra un lustre considérable et il avait fait preuve d'une étonnante et toujours heureuse fécondité, puisque tous les ouvrages joués sous sa direction furent, sans exception, mis en musique par lui seul et qu'il n'en est pas un seul qui n'ait obtenu du succès (1).

(1) La gestion de Lulli rapporta à sa famille plus de 800,000 livres de bénéfice. Quant à lui, personnellement, ce fut un homme de génie; mais, en revanche, il a laissé une réputation détestable au point de vue de son caractère. Il

PREMIÈRE DIRECTION DE FRANCINE
(1687-1704).

Francine, gendre de Lulli, lui succéda dans la direction de l'Opéra. Le brevet qui lui concède la succession de son beau-père est daté du 27 juin 1687 et il accorde seulement le privilége pour trois ans au nouveau directeur. Mais bientôt la concession faite en sa faveur est augmentée de sept années.

La direction de Francine fut moins brillante, moins heureuse que celle de Lulli. Il fut bientôt obligé, pour soutenir les dépenses de l'entreprise que ne couvraient pas les recettes, alors fort diminuées, de prendre trois associés Fouassin, l'Apôtre et Montarsy avec lesquels il eut presqu'aussitôt de graves démêlés qui durent être portés devant la justice. Cette situation difficile dura dix années. Le 30 décembre 1698, Francine obtint, cependant, une nouvelle prolongation de son privilége

était Italien jusqu'au bout des ongles; il n'avait aucun scrupule, faisait passer ses intérêts avant toutes les considérations, et avait le caractère le plus despote et le plus désagréable du monde.

pour dix autres années, mais il fut obligé d'associer à son exploitation les nommés Hyacinthe, Gauréaut et Dumont, ce dernier, écuyer du Dauphin.

Cette association ne fut pas plus heureuse que la précédente, et cinq ans après Francine en était réduit à accuser un passif de 380,780 livres et de céder momentanément, pour sortir d'embarras, son privilége à Pécourt et à Belleville, auxquels, d'ailleurs, il le reprit presqu'aussitôt. Il continua alors son exploitation, mais toujours sans succès, jusqu'en 1704, époque à laquelle il fut forcé de se retirer une première fois.

L'Opéra représenta quarante et un ouvrages pendant cette première période de la direction de Francine. Nous les passerons rapidement en revue :

7 novembre 1687.—*Achille et Polyxène* opéra en cinq actes avec prologue, de Campistron, musique de Lulli et de Colasse, élève du maître et chef d'orchestre de l'Opéra.

M^{lle} Le Rochois jouait Polyxène, Duménil, Achille, et Beaumavielle, Priam. A la reprise, qui eut lieu le 11 octobre 1712, on remarqua dans les rôles de Junon et de Vénus, M^{lle} Antier et M^{lle} Poussin.

Cet opéra n'eut qu'un médiocre succès. Lulli n'en avait d'ailleurs écrit qu'un acte

et l'ouverture: le reste était de Colasse, très-inférieur à son maître (1). Il servit de début, dans la direction de l'orchestre, au célèbre Marin Marais qui appartenait à la musique du Roi, comme viole solo, depuis 1685.

22 mars 1688. — *Zéphire et Flore*, opéra en cinq actes avec prologue, de Duboulay, musique de Louis Lulli et Jean Louis Lulli l'aîné et le troisième fils de l'illustre compositeur.

Demi succès et une seule reprise, qui ne réussit pas davantage, en 1715.

11 janvier 1689. — *Thétis et Pélée*, tragédie lyrique en cinq actes avec prologue, de Fontenelle, musique de Colasse, et son meilleur ouvrage.

Cet opéra a eu un grand succès, et a été l'objet de sept reprises de 1697 à 1750.

(1) On chansonna ainsi l'insuccès de cet ouvrage :

Entre Campistron et Colasse,
Grand débat s'émeut au Parnasse,
Sur ce que l'Opéra n'a pas un sort heureux.
De son mauvais succès nul ne serait coupable:
L'un dit que la musique est plate et misérable,
L'autre que la conduite et les vers sont affreux,
Et le grand Apollon, toujours juge équitable,
Trouve qu'ils ont raison tous deux.

Duménil jouait Pélée et M^lle Le Rochois, Thétis. Moreau créa Neptune qui fut repris, dans la suite, par Thévenard, puis par Chassé (1). Lors de la dernière reprise (1750), Fontenelle parut au spectacle voyant ainsi jouer encore l'une de ses œuvres, dont la première représentation remontait alors à soixante et un ans de date !.

8 avril 1690. — *Orphée*, opéra en trois actes, de Duboulay et Jean-Baptiste Lulli, deuxième fils de l'ancien directeur de l'Opéra, qui entra peu après dans les ordres. — Aucun succès.

16 décembre 1690. — *Enée et Lavinie*, tragédie lyrique en cinq actes, avec prologue, paroles de Fontenelle, musique de Colasse. Succès médiocre, malgré le talent de M^lle Le Rochois (Lavinie), et M^lle Desmatins (Junon). Dauvergne le remit en musique, ainsi que nous le verrons plus loin (14 fév. 1758).

23 mars 1691. — *Coronis*, pastorale héroïque, en trois actes, avec prologue de

(1) Chassé, seigneur du Ponceau, d'abord militaire, à débuté en 1721, et a quitté définivement l'Opéra en 1757. Il avait une fort belle voix de basse et un grand talent de comédien. Il est mort en 1786 à quatre-vingt huit ans.

Chappuzeau de Beaugé. musique de Théobald Gatté, (1), artiste de l'orchestre de l'Opéra. — Insuccès.

28 novembre 1691. — *Astrée*, tragédie lyrique en cinq actes, paroles du fabuliste Lafontaine, musique de Colasse.

Insuccès de pièce et de musique (2).

1er septembre 1692. — *Ballet de Villeneuve Saint-Georges*, divertissement en trois entrées, avec prologue, paroles de Banzy, musique de Colasse, joué d'abord devant le Dauphin, à Villeneuve Saint-Georges, d'où lui vient son nom. Il fut représenté peu après, sans grand succès, à l'Opéra.

3 février 1693. — *Alcide ou le triomphe d'Hercule*, opéra en cinq actes, avec prologue, paroles de Campistron, musique

(1) Il jouait de la basse de viole ; il a appartenu à l'Opéra pendant près de cinquante ans.

(2) La Fontaine, qui assistait à la représentation, s'enfuit après le premier acte : « J'ai essuyé ce premier acte, dit-il à un ami qu'il rencontra au café voisin ; il m'a si prodigieusement ennuyé, que je n'ai pas voulu en entendre davantage, j'admire vraiment la patience du public!. »

de Louis Lulli et du chef d'orchestre Marais.

Cet opéra fut accueilli avec faveur (1), et eut trois reprises de 1705 à 1744.

5 juin 1693. — *Didon*, opéra en cinq actes, avec prologue, de M^me Gillot de Sainctonge, musique de Henri Desmarets (2).

Ouvrage médiocre dont le livret surtout était indigne de l'Opéra. Deux vers en sont restés célèbres. Didon en se tuant, pensait encore à l'infidèle, et se perçant le cœur d'un poignard, elle s'écriait :

> Perçons au moins son image,
> Puisqu'elle est encor dans mon cœur!

M^lle Le Rochois créa Didon, Duménil, Enée, et M^lle Maupin, une Magicienne.

Cet opéra fut repris en 1704.

(1) L'auteur des paroles eut même les honneurs de l'épigramme :

> A force de forger on devient forgeron ;
> Il n'en est pas ainsi du pauvre Campistron
> Au lieu d'avancer il recule,
> Voyez *Hercule*!.

(2) Cet habile musicien ayant, en 1700, épousé secrètement la fille du présidial de Senlis, Saint Gobert, fut accusé de rapt, condamné à mort et obligé de s'enfuir en Espagne, où il devint maître de Chapelle de Philippe V. Il mourut en 1741, à quatre-vingts ans.

4 décembre 1693. — *Médée*, opéra en cinq actes, avec prologue, de Th. Corneille, musique de Marc-Antoine Charpentier (1).

M*lle* Le Rochois joue Médée, Duménil Jason, Dun, Créon, M*lle* Moreau, (2), Créuse.

Succès médiocre.

15 mars 1694. — *Céphale et Procris*, tragédie lyrique en cinq actes, avec prologue, de Duché, musique de M*me* de Laguerre (3). — Insuccès.

1*er* octobre 1694. — *Circé*, opéra en cinq actes, avec prologue de M*me* Gillot de Sainctonge pour les paroles et de Desmarets pour la musique.

Insuccès.

3 février 1695. — *Théagène et Chariclée*, tragédie lyrique en cinq actes, avec prologue de Duché, musique de Desmarets.

(1) Il avait été maître de Chapelle du Dauphin, et il a composé de jolis airs à boire à plusieurs parties.

(2) C'est la sœur de Fanchon Moreau; elle avait le prénom de Louise, et on ne l'appelait jamais que Louison Moreau.

(3) Née Elisabeth Jacquet. Excellente organiste et claveciniste. Elle n'a fait jouer que ce seul opéra; elle est morte en 1729, à 69 ans.

25 mai 1695. — *Les amours de Momus*, opéra-ballet en trois actes avec prologue de Duché et de Desmarest.

Ces deux derniers opéras, des mêmes collaborateurs, n'ont eu que peu de succès.

18 octobre 1695. — *Les saisons*, ballet en quatre actes, avec prologue de l'abbé Pic, musique de Louis Lulli et de Colasse.

Cet ouvrage qui a eu un certain succès, a été l'objet de quatre reprises de 1700 à 1722.

17 janvier 1696. — *Jason* ou la *Toison d'or*, tragédie lyrique en cinq actes, avec prologue de J. B. Rousseau (1), musique de Colasse.

Cet opéra n'eut aucun succès.

8 mars 1696. — *Ariane et Bacchus*, tragédie lyrique en cinq actes, avec prologue, paroles de Saint-Jean, musique de Marais.

Duménil jouait Bacchus, et M^{lle} Le Rochois était fort belle dans le personnage d'Ariane. Cet opéra n'a pu, cependant, se maintenir au répertoire.

(1) J. B. Rousseau faisait lui-même bon marché de ses opéras : « Mes œuvres lyriques sont ma honte, disait-il, je ne savais point encore mon métier quand je me suis adonné à ce pitoyable genre d'écrire. »

1er mai 1696. — *La naissance de Vénus*, opéra en cinq actes, avec prologue de l'abbé Pic et de Colasse.

Insuccès.

13 janvier 1697. — *Méduse*, opéra en cinq actes, avec prologue de l'abbé Boyer, musique de Gervais (1).

Les décorations étaient fort belles mais la musique sans grand attrait. Il y eut cependant une reprise de *Méduse* en août 1697.

17 mars 1697. — *Vénus et Adonis*, tragédie lyrique en cinq actes, avec prologue de J. B. Rousseau, musique de Desmarest.

Cet opéra a eu un certain succès. Il a été joué, à la création, par Duménil (Adonis), Mmes Le Rochois (Vénus), et Desmatins (Cydippe).

Lors de la reprise, en 1717, les principaux rôles furent joués par Thévenard, Cochereau, et Mmes Antier et Journet.

9 juin 1697. — *Aricie*, opéra-ballet, en cinq entrées avec prologue de l'abbé Pic, musique de Lacoste (2).

(1) Gervais (Charles Hubert); il devint maître de la musique de la chambre du régent, puis maître de la chapelle du roi. Mort en 1744 à 73 ans.

(2) Il appartenait aux chœurs de l'Opéra et ne s'est retiré qu'en 1708.

Mlle Le Rochois et Thévenard chantaient les principaux rôles.

24 octobre 1697. — L'*Europe galante*, ballet à cinq entrées de Lamotte-Houdard, musique d'André Campra (1).

Grand succès. On applaudit beaucoup, dans la partie chantée, Mlle Le Rochois (Roxane), Mlle Moreau (Olympia), et MM. Thévenard (Sylvandre et Suliman), Chopelet (Don Pedro), et Hardouin (Don Carlos). Cet opéra-ballet a été repris six fois, toujours avec faveur, de 1706 à 1755.

17 décembre 1697. — *Issé*, pastorale héroïque en trois actes, avec prologue, paroles de Lamotte-Houdard, musique de Destouches (2), représentée d'abord au palais de Trianon devant le Roi, en l'honneur du mariage du duc de Bourgogne avec la princesse Marie-Adélaïde de Savoie.

(1) Il était alors maître de chapelle de la cathédrale de Paris et ses premiers ouvrages durent être représentés sous le nom de son frère, Joseph Campra, qui fut basse de violon à l'Opéra de 1699 à 1727.

(2) C'est la première œuvre musicale de ce compositeur qui connaissait alors si peu l'harmonie qu'il dut faire orchestrer *Issé* par un collaborateur demeuré anonyme.

Cette pastorale fut surtout du goût du grand Roi, qui gratifia son auteur d'une somme de 200 louis, en témoignage du plaisir qu'il avait éprouvé. Jouée à l'Opéra, au commencement de l'année 1698, *Issé* eut également un certain succès devant le vrai public. Mlle Le Rochois chantait le rôle d'*Issé*, Thévenard jouait Jupiter et Hilas, et Duménil Apollon.

On applaudit dans la partie dansée, Pécourt, Balon (1) et Mmes de Subligny, Dufort et Desmatins.

La pastorale d'*Issé* fut reprise sept fois de 1708 à 1757, mais alors remise en cinq actes, avec prologue.

10 mai 1698. — *Les Fêtes galantes*, ballet à trois entrées, avec prologue de Duché, musique de Desmarets.

28 février 1699. — Le *Carnaval de Venise*, ballet en trois actes avec prologue de Regnard, musique de Campra. Le dernier acte se compose d'un petit opéra en un acte et en italien, intitulé *Orfeo nell' inferni* (Orphée aux Enfers).

26 mai 1699. — *Amadis de Grèce*, opéra

(1) Il avait surtout un grand talent comme mime. Sa carrière a été très-longue.

en cinq actes, avec prologue de Lamotte-Houdard, musique de Destouches.

Mlle Journet (Mélisse) et le baryton Thévenard (Amadis) firent admirablement valoir cet opéra, qui eut trois reprises, de 1711 à 1745.

29 novembre 1699. — *Marthésie, reine des Amazones*, tragédie lyrique en cinq actes, avec prologue de Lamotte-Houdard, musique de Destouches, représentée d'abord à Fontainebleau, devant la Cour, au mois d'octobre précédent.

Mlle Maupin jouait le rôle de Cybèle, Mlle Desmatins, Marthésie, et Thévenard, Argapisse.

16 mai 1700. — *Le triomphe des Arts*, ballet en cinq entrées (l'Architecture, — la Poésie, — la Musique, — la Peinture, — la Sculpture), de Lamotte-Houdard, musique de Labarre (1).

Insuccès.

4 novembre 1700. — *Canente*, opéra en cinq actes, avec prologue de Lamotte-Houdard, musique de Colasse.

Le sujet de cet opéra, qui n'eut qu'un médiocre succès, est le désespoir de la

(1) Michel de Labarre, flutiste et compositeur mort en 1743 à 68 ans.

nymphe Canente en voyant son époux Picus, changé en pivert.

Mlle F. Moreau jouait Canente, et Thévenard représentait Picus.

21 décembre 1700. — *Hésione*, tragédie lyrique en cinq actes, avec prologue, paroles de Danchet, musique de Campra.

Cet opéra a eu un grand succès ; il était très-richement monté et le divertissement était surtout magnifique. Mlle Maupin jouait la prêtresse, Mlle F. Moreau, Hésione, Mlle Desmatins, Vénus ; Thévenard représentait Anchise, et Chopelet Télamon.

Dans le ballet, on remarquait les meilleurs artistes de l'époque, Pécourt, Blondy (1), Balon, Du Moulin, Lestang, Mmes Dangeville, Desplaces, Subligny, etc.

Hésione eut trois reprises de 1709 à 1743. A la reprise de 1729, Mlle Lemaure eut un grand succès dans le rôle d'Hésione, et Mlle Clairon (2) fit ses débuts

(1) Professeur de danse ; il a eu pour élève la célèbre Camargo.

(2) Mlle Legris de Latude, dite Clairon, est née en 1723. Après avoir joué pendant plusieurs années à la Comédie-Italienne, puis à Rouen, Dunkerque, Lille, etc., elle débuta en 1743, à l'Opéra, à la fois comme chanteuse et comme danseuse. Elle ne fit qu'y passer et alla débuter, dans la même année, au Théâtre-Français dans *Phèdre*. Elle y joua la tragédie avec succès jusqu'en 1765, et mourut seulement en 1803.

dans le même personnage, lors de la reprise de 1743.

14 juillet 1701. — *Aréthuse* ou *la Vengeance de l'Amour*, ballet avec trois entrées et prologue de Danchet, musique de Campra.

Opéra médiocre, que soutinrent seulement son interprétation et la richesse de sa mise en scène. Mmes Maupin, F. Moreau, MM. Thévenard et Hardouin se firent remarquer dans la partie chantée. Balon et Mlle Subligny eurent les honneurs du divertissement.

16 septembre 1701. — *Scylla*, tragédie lyrique en cinq actes avec prologue de Duché, musique de Théobald Gatti.

Mmes Maupin, Desvoyes, F. Moreau, MM. Chopelet, Thévenard créèrent les principaux rôles. Dans le divertissement parurent, dans le chant, Boutelou (1), Pithon, Mmes Loignon et Heusé, et dans la danse, Mmes Dufort, Dangeville et Victoire.

Scylla fut repris trois fois de 1701 à 1732.

10 novembre 1701. — *Omphale*, opéra en cinq actes, avec prologue de Lamotte-Houdard, musique de Destouches.

(1) Prodigue et grand seigneur; il fut souvent emprisonné pour dettes.

Thévenard créa Alcide, M^lle F. Moreau, Omphale, M^lle Maupin, Céphise, etc.

On représenta *Omphale* devant la cour, au palais de Trianon, le lundi gras, 23 février 1702. Cet opéra eut dans la suite quatre reprises de 1721 à 1752. Jélyotte, Thévenard, M^lles Fel, Chevalier, et enfin le célèbre Vestris (1), interprétèrent les principaux rôles à cette dernière reprise.

23 juillet 1702. — *Médus, roi des Mèdes*, opéra en cinq actes, avec prologue, de Lagrange-Chancel, musique du chanteur François Bouvard (2).

Thévenard joue Médus, et M^lle Maupin Médée, personnage où elle eut un très-grand succès, qui n'empêcha cependant pas la chute de l'ouvrage.

10 septembre 1702. — *Les Fragments de Lulli*, opéra-ballet, arrangé par Cam-

(1) Gaëtan Vestri, dit Vestris ; on l'avait d'abord surnommé le *beau* Vestris. Il débuta en 1748 et appartint à l'Opéra, où dans les dernières années il ne faisait plus que de courtes apparitions, jusqu'en 1781. Il est surtout connu sous son surnom de *Dieu de la Danse*.

(2) Né en 1671. Il avait une voix de ténor aigüe qu'il perdit de bonne heure. Il a laissé plusieurs opéras et divers recueils de musique pour le chant et pour le violon. Il avait épousé la veuve du célèbre peintre Noël Coypel.

pra, sur des paroles de Danchet, avec des fragments de divers ouvrages de Lulli.

Grand succès et cinq reprises, de 1708 à 1731, avec des modifications dans le titre et dans l'ouvrage lui-même.

7 novembre 1702. — *Tancrède*, opéra en cinq actes, avec prologue de Danchet, musique de Campra.

Mlle Maupin chante avec grand succès, de sa belle voix de contralto, le rôle de Clorinde; Thévenard joue Tancrède, et Mlle Desmatins, Herminie.

Le succès est très-grand et cet opéra est repris cinq fois, de 1707 à 1750, avec diverses modifications. Mmes Journet et Antier succédèrent, par la suite, à Mlle Maupin dans l'interprétation du rôle de Clorinde.

21 janvier 1703. — *Ulysse et Pénélope*, opéra en cinq actes de Guichard, musique de Jean Ferry Rebel (1), le nouveau chef d'orchestre de l'Opéra, qui vient de succéder à Marais. C'est le seul ouvrage lyrique qu'ait fait représenter ce musicien, qui appartenait à l'Opéra, depuis 1699, en qualité de premier violon.

Thévenard joue Ulysse, Mlle Maupin,

(1) Premier violon de l'Opéra et père de François Rebel, qui en devint plus tard l'un des directeurs.

Pénélope et M^lle Desmatins, Circé. Les ballets sont intéressants, mais l'ensemble de l'œuvre est froid, et on n'a jamais repris cet opéra.

3 janvier 1704. — *Le Carnaval et la Folie,* comédie-ballet en quatre actes, avec prologue, de Lamotte-Houdard, musique de Destouches, joué d'abord devant la Cour, à Fontainebleau, le 14 octobre précédent.

Grand succès de pièce et de musique ; jolis divertissements. Cochereau crée le rôle de Plutus, M^lle Maupin fait la Folie, Thévenard, le Carnaval et Dun, Momus. Sept reprises à succès, mais avec des modifications, de 1719 à 1755.

6 mai 1704. — *Iphigénie en Tauride,* opéra, avec prologue, en cinq actes, de Duché et de Danchet, musique de Desmarets et de Campra. Ce dernier n'a d'ailleurs pris part à la musique de cet opéra que pour le prologue et une partie du 5^e acte.

M^lle Desmatins joue Iphigénie, Thévenard, Oreste, M^lle Armand, Électre, Poussin, Pylade, etc.

M^lle Maupin ne parut que dans le prologue, sous les traits de Diane.

Dans le ballet, M^mes Subligny et Prévost (1), MM. Balon, Blondy et Dangeville. Cinq reprises, de 1711 à 1762.

DIRECTION DE GUYENET.
(1704-1712.)

Francine, à bout de ressources et même d'expédients, cède son privilége, le 7 octobre 1704, à un payeur de rentes du nom de Guyenet, qui s'engage à acquitter les dettes de son prédécesseur. Après de longues démarches, Guyenet obtient, par lettres patentes, la prolongation pour dix années, du privilége qu'il vient de racheter, mais seulement à partir du 1^er mars 1709. Il prend toutefois possession du théâtre, le 7 octobre 1704, date de la cession qui lui est faite par le titulaire du privilége.

Ce Guyenet n'était, tout au plus, qu'un amateur entre les mains duquel la fortune et la splendeur de l'Opéra devaient encore davantage péricliter et décroître.

Seize ouvrages lyriques furent repré-

(1) L'une des ballerines les plus célèbres de l'époque. Elle excellait dans les parties mimées et avait une grande expression de physionomie.

sentés à l'Opéra, pendant les huit années que dura la direction de Guyenet. En voici la liste succincte :

11 novembre 1704. — *Télémaque ou les Fragments des Modernes*, tragédie-opéra en cinq actes, de Danchet, musique de Campra.

Cet opéra, composé de fragments d'ouvrages représentés dans les dernières années, n'eut qu'un éphémère succès et ne fut jamais repris. Mlle Maupin, Mlle Dupeyré et Cochereau, Chopelet, Hardouin, Poussin, etc., chantaient les principaux rôles.

15 janvier 1705. — *Alcine*, opéra en cinq actes, avec prologue de Danchet, musique de Campra, joué sans grand succès, par Mmes Maupin, Desmatins, Desjardins, MM. Thévenard et Poussin.

Le ballet était fort original et fut très-applaudi. *Alcine* n'a jamais été remis au théâtre.

26 mai 1705. — *La Vénitienne*, opéra-ballet en 3 actes, avec prologue de La Motte-Houdard, musique de Michel de Labarre.

Pièce amusante, musique médiocre. Mlle Maupin fait sa dernière création dans cet ouvrage, qui n'a jamais été repris,

PHOTOGRAPHIE CH. REUTLINGER
21, BOULEVARD MONTMARTRE, 21

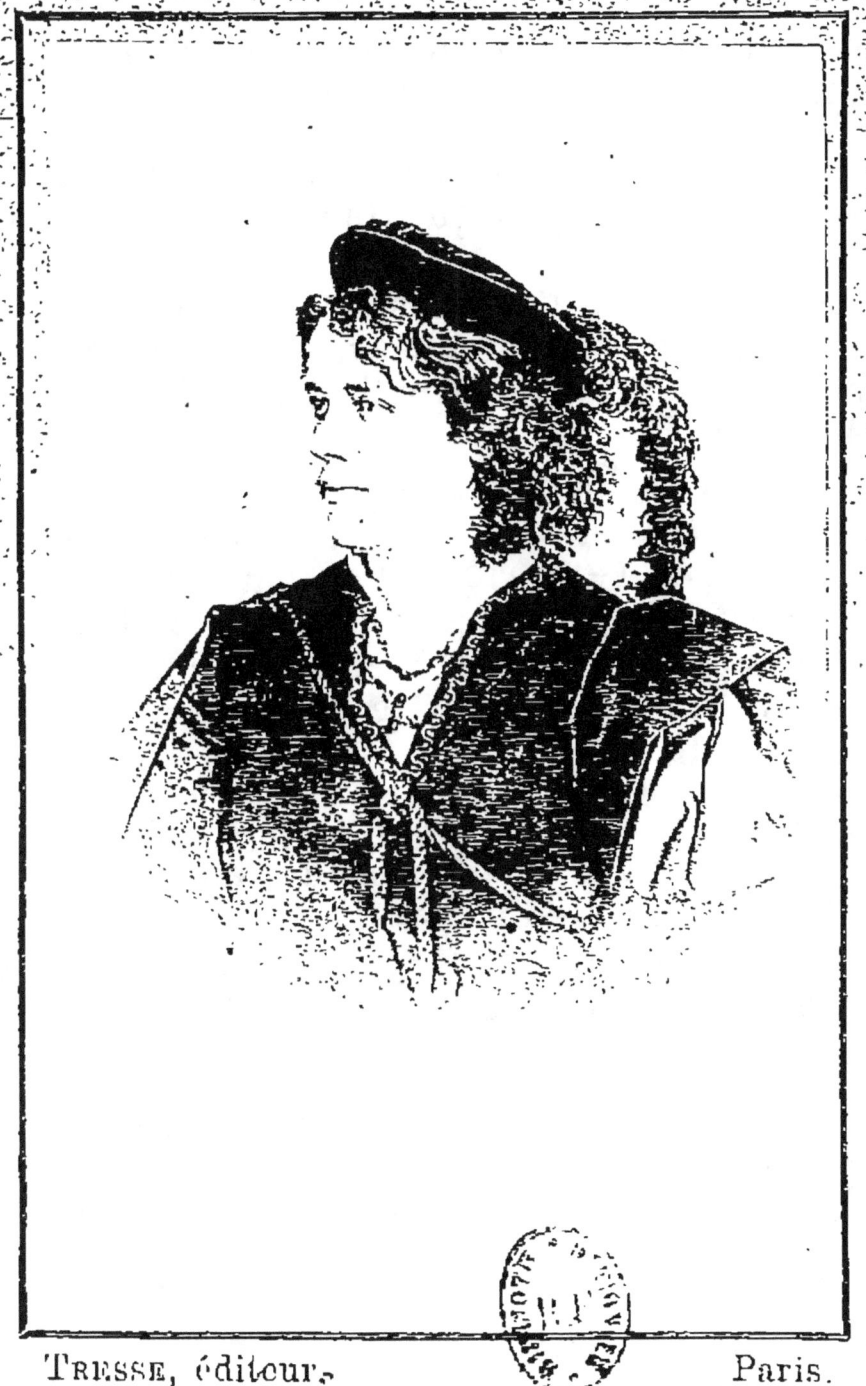

Tresse, éditeur. Paris.

ROSINE BLOCH

mais sur le livret duquel Dauvergne a composé une nouvelle musique en 1768.

20 octobre 1705. — *Philomèle*, opéra en cinq actes, avec prologue de Roy, musique de Lacoste.

C'est le meilleur opéra de ce compositeur, et il a eu un succès d'assez longue durée, puisqu'il a été repris trois fois de 1709 à 1734.

Thévenard, Cochereau, M^mes Journet, Desmatins et Loignon, créèrent les principaux rôles. A la quatrième reprise, en 1734, Thévenard fut remplacé par Chassé dans le personnage de Térée, et M^lles Lemaure et Antier, chantèrent les rôles de Philomèle et de Progné.

18 février 1706. — *Alcyone*, opéra en cinq actes, avec prologue de La Motte Houdard, musique de Marais.

M^lle Desmatins chante Alcyone et M. Thévenard, Pélée. Trois reprises de 1719 à 1741.

22 juin 1706. — *Cassandre*, opéra en cinq actes, avec prologue de Lagrange-Chancel, musique de Bouvard et de Bertin (1).

(1) Bertin de la Doué, maître de clavecin de la maison d'Orléans, puis organiste de l'église des Théatins. Il a aussi appartenu, comme violon, à l'orchestre de l'Opéra de 1714 à 1734.

Insuccès, malgré l'excellente interprétation : Thévenard (Agamemnon), Cochereau (Oreste), Dun (Egisthe), Boutelou (Arcas), M^mes Journet (Clytemnestre), Desmatins (Cassandre), Poussin (Céphyse) et Loignon (Ilione).

Puis viennent six opéras représentés sans succès :

1° *Polyxène et Pyrrhus*, 5 actes de La Serre, musique de Colasse (21 octobre 1706).

2° *Bradamante*, 5 actes de Roy, musique de Lacoste (2 mai 1707).

3° *Hippodamie*, 5 actes de Roy, musique de Campra (6 mars 1708).

Sujet bizarre, qui nuisit à la musique où de belles choses furent remarquées. Hardouin jouait le roi d'Elide, et Thévenard, Pélops. M^lle Poussin (la Corinthienne) et M^lle Journet (Hippodamie), complétaient une excellente interprétation, qui ne sauva cependant point *Hippodamie* d'une chute sans retour.

4° *Sémélé*, 5 actes de La Motte-Houdard, musique de Marais (9 avril 1709). Thévenard chantait Jupiter et M^lle Journet Sémélé. Le ballet eut un certain succès grâce au talent de Pécourt et de Balon.

5° *Méléagre*, 5 actes de Jolly, musique de Batistin Struck (1) (24 mai 1709); Thévenard chantait Méléagre et M^lle Journet Althée.

Le prologue seul, chanté par Beaufort, Cochereau, M^mes Milon, Poussin et Aubert a eu quelque succès.

6° *Diomède*, 5 actes, de Lasserre, musique de Bertin (28 avril 1710). Le personnage de Diomède était chanté par Thévenard.

Le compositeur Lacoste, l'auteur d'*Aricie*, de *Philomèle*, etc., devient chef d'orchestre de l'Opéra.

17 juin 1710. — Grand succès des *Fêtes Vénitiennes*, comédie-ballet en trois actes, avec prologue de Danchet, musique de Campra.

C'est l'un des plus grands succès de cette époque : soixante-six représentations consécutives ne lassèrent pas la curiosité publique et cet ouvrage eut, par la suite, sept reprises, de 1712 à 1750, avec certaines modifications.

Thévenard, Cochereau, Hardouin, Guesdon, Mantienne, M^mes Journet, Poussin, Pestel, Desmatins, etc., ont créé les principaux rôles.

(1) Plus connu sous le seul nom de Batistin. Il était violoncelle à l'Opéra.

29 janvier 1711. — *Manto la Fée*, opéra en cinq actes de Menesson, musique de Batistin Struck.

Insuccès. M^{lle} Desjardins chantait le rôle de Manto et M^{lle} Journet celui de Ziriane.

12 janvier 1712. — *Idoménée*, opéra en cinq actes, avec prologue de Danchet, musique de Campra.

Thévenard chante admirablement Idoménée et M^{lle} Journet joue Ilione. A la reprise de cet opéra, en 1731, Chassé remplaça Thévenard dans le personnage qu'il avait créé.

5 avril 1712. — *Créuse l'Athénienne*, 5 actes de Roy, musique de Lacoste.

C'est le dernier ouvrage représenté pendant la direction de Guyenet, et il n'eut que quelques représentations. Thévenard chantait Phorbas et Hardouin Ercestée, roi d'Athènes. M^{lle} Journet représentait Créuse.

Guyenet mourut à temps, le 20 août 1712, étant au plus mal de ses affaires et sur le point d'être obligé de rendre ses comptes. La fortune qu'il laissa était fortement grevée par les dettes nombreuses de sa direction et elle fut insuffisante pour en compléter le paiement (1).

(1) Il laissait un déficit qui fut réglé à 400,000 livres.

DEUXIÈME DIRECTION DE FRANCINE.
(1712-1728).

Francine réapparut alors avec Dumont pour associé, et obtint, le 12 décembre 1712, de reprendre le privilége qu'il avait cédé à Guyenet. Cette nouvelle cession lui fut confirmée par lettres patentes en date du 8 janvier 1713. Interviennent à ce moment les syndics chargés de la faillite Guyenet, qui reprennent momentanément, d'accord avec Francine, et au compte de la succession qu'ils liquident, la direction de l'Opéra. Cette nouvelle tentative échoue encore et le passif de Guyenet se trouve augmenté de près de 80,000 livres.

Francine et Dumont reprennent alors la direction; mais à partir du 2 décembre 1715, les directeurs de l'Opéra sont placés sous une sorte de protectorat de grands seigneurs, administrant et surveillant l'Académie de musique au nom de la Cour, et dont le premier est le duc d'Antin (1). Cette innovation crée d'ailleurs des difficultés de détail et d'administration, qui

(1) Il est investi, par lettres patentes datées de Vincennes le 2 décembre 1715, du titre de « Régisseur Royal de l'Académie. »

amènent bientôt la suppression de l'emploi nouveau et rendent à Francine la direction absolue du théâtre, qu'il conserva jusqu'au 8 février 1728.

Pendant cette longue période, qui ne dura pas moins de seize années, l'Opéra a représenté trente-deux ouvrages nouveaux, dont voici la nomenclature :

7 septembre 1712. — *Les Amours de Mars et de Vénus*, comédie-ballet en trois actes, avec prologue de Danchet, musique de Campra. Insuccès.

Mlle Heusé chante Hébé, Mlle Antier, la Victoire, personnages du prologue qui fut repris, seul, trois fois de 1712 à 1748.

27 décembre 1712. — *Callirhoé*, opéra en cinq actes, de Roy, musique de Destouches.

Mlle Journet jouait Callirhoé, Thévenard Corisus, et Cochereau Agénor.

Cet opéra a eu assez de succès et il a été repris trois fois de 1713 à 1743, ce qui n'a pas empêché qu'une épigramme du temps l'ait plaisanté, comme une œuvre sans valeur qui aurait subi quelque chute éclatante :

> Roy sifflé,
> Pour l'être encore,
> Fait éclore,
> Sa *Callirhoé*,

Et Destouche
Met sur ses vers,
Une couche
D'insipides airs.
Sa musique
Quoique étique
Flatte et pique
Le goût des badauds.
Heureux travaux!
L'ignorance
Récompense
Deux nigauds!....

24 avril 1713. — *Médée et Jason*, opéra en cinq actes avec prologue de La Roque (pseudonyme de l'abbé Pellegrin), musique de Salomon (1).

Cet opéra, dont le prologue est rempli d'allusions aux patriotiques espérances que venait de faire naître l'inespérée victoire de Denain, eut un succès retentissant. Il a eu quatre reprises de 1713 à 1749. Thévenard jouait Créon; Cochereau, Jason, et Mlles Journet, Médée, et Pestel, Créuse.

22 août 1713. — *Les amours déguisés*,

(1) C'était un musicien de la maison du Roi; il jouait de la basse de viole. Il avait déjà 52 ans, lorsqu'il fit jouer *Médée et Jason*, son premier opéra.

ballet, avec une partie chantée, de Fuzelier, musique de Bourgeois. (1)

Thévenard, Cochereau, M{}^{lle} Journet jouent les principaux rôles de cet opéra qui a été repris en 1716.

28 novembre 1713. — *Télèphe*, opéra en cinq actes de Danchet, musique de Campra.

Insuccès. Thévenard a créé Télèphe, M{}^{lle} Journet, Isménie, et M{}^{lle} Pestel, Arsinoé.

Le compositeur Mouret succède à Lacoste, comme chef d'orchestre.

10 avril 1714. — *Arion*, tragédie-lyrique en cinq actes de Fuzelier, musique de Matho (2).

Insuccès.

14 août 1714. — *Les Fêtes de Thalie*, ballet en 3 actes, avec prologue de Lafont, musique de Mouret (3).

(1) Bourgeois (Louis-Thomas), né en 1676. A appartenu à l'Opéra, comme ténor, de 1708 à 1711.

(2) D'abord ténor à la chapelle du Roi, puis maître de musique des enfants de France. Il avait alors 54 ans. C'est le seul ouvrage qu'ait donné ce musicien.

(3) Surintendant de la musique de la duchesse du Maine et chef d'orchestre de l'Opéra. Il est mort fou en 1738 à 56 ans.

Succès. Ce joli divertissement a été repris, avec diverses modifications, en 1722, en 1735 et en 1745.

29 novembre 1714. — *Télémaque*, opéra en cinq actes, avec prologue de l'abbé Pellegrin, musique de Destouches.
Cochereau jouait Télémaque, M^lle Journet, Calypso, Thévenard, Adraste et M^lle Heusé, Eucharis. C'est une des bonnes partitions de Destouches. Reprise le 23 février 1730.

29 avril 1715. — *Les plaisirs de la paix*, ballet en 3 actes avec prologue et 4 intermèdes, de Menesson, musique de Bourgeois.
Ce ténor-compositeur chantait un rôle dans sa pièce qui eut, pour autres interprètes, le ténor Muraire, Thévenard et M^mes Antier et Heusé.

3 décembre 1715. — *Théonoé*, opéra en 5 actes, avec prologue de La Roque (l'abbé Pellegrin). Musique de Salomon.
Insuccès.

30 décembre 1715. — Francine obtient la permission de donner des bals publics à l'Académie royale de Musique (1).

(1) Nous consacrons plus loin un chapitre spécial aux bals de l'Opéra.

20 avril 1716. — *Ajax*, opéra en cinq actes, avec prologue, de Menesson, musique de Bertin.

Ont créé les rôles : Hardouin (Ajax), Cochereau (Corèbe), Muraire (Arbas), Mlles Journet (Cassandre), et Antier (Pallas).

Demi-succès. — Cet opéra a été repris en 1726 et en 1742.

12 juin 1716. — *Les fêtes de l'été*, ballet en trois actes, avec prologue de Mlle Barbier (autre pseudonyme de l'abbé Pellegrin) et de Montéclair (1).

Muraire, Cochereau et surtout Mlle Antier, dans les deux personnages de Vénus et d'Armide, eurent beaucoup de succès dans l'interprétation de cet opéra qui a été repris en 1725.

3 novembre 1716. — *Hypermnestre*, tragédie lyrique en cinq actes, avec prologue de Lafont, musique de Gervais (2).

Succès. Cet opéra a été repris quatre fois de 1717 à 1765.

Ont créé les rôles : Muraire, Thévenard, Mlles Antier et Journet.

(1) Michel Pignolet de Montéclair, contrebassiste de l'orchestre de l'Opéra. C'est son premier ouvrage. Mort en septembre 1737 à 70 ans.

(2) Le duc d'Orléans avait écrit, dit-on, divers morceaux de cette partition.

ont dansé dans le ballet : Blondy, Pécourt et M^lles Guyot (1) et Prévost.

6 avril 1717. — *Ariane et Thésée*, opéra en cinq actes, avec prologue de Lagrange-Chancel, musique de Mouret.

Principaux interprètes : Thévenard, Dun, le fils, et M^lle Journet.

Insuccès.

9 novembre 1717. — *Camille, reine des Volsques*, opéra en cinq actes de Danchet, musique de Campra.

Distribution :

La Nymphe de la Seine,	M^lle Antier.
Flore,	M^lle Poussin.
Zéphyre,	Muraire.
Mars,	Lemyre.
Camille,	M^lle Journet.
Almon,	Thévenard.
Aufide,	Hardouin.
Cérite,	Cochereau.

On applaudit dans le ballet, dansant au milieu de groupes de bergères, de Volsques etc., Dumoulin, Pécourt et Danguille.

14 juin 1718. — *Le Jugement de Pâris*, pastorale héroïque en trois actes, avec pro-

(1) N'a brillé qu'un moment à l'Opéra; elle a fini sa vie dans un couvent

logue de M^lle Barbier (l'abbé Pellegrin) , de Bertin.

Thévenard faisait Paris, Cochereau, Arcas, M^lle Journet, Œnone, M^lle Lagarde, Junon et M^lle Poussin, Vénus. Le prologue était chanté par Dubourg, Dun fils, Mantienne et M^lle Souris (1). Cet opéra a été repris en 1727,

9 octobre 1718. — *Les Ages*, opéra-ballet en 3 actes de Fuzelier, musique de Campra.

Ont créé les rôles : Lemire, Cochereau, Dubourg, Thévenard, M^mes Tulou, Antier, etc.

Dans le ballet : Dumoulin, Dupré (2), Ferrand, Laval, M^mes Guyot, Prévost, Chateauvieux, Brunel etc. Ce joli ballet a été repris en 1724.

4 décembre 1718. — *Sémiramis*, tragédie lyrique en cinq actes, avec prologue de Roy, musique de Destouches.

M^lle Antier,	Sémiramis
Thévenard,	Zoroastre
Cochereau,	Ninus
M^lle Journet,	Amestris

(1) Surnommée la Souris. Elle était maîtresse du régent.
(2) Avant d'être danseur il avait été violon au théâtre de Rouen.

Opéra oublié, dont une épigramme du temps, a seule conservé le souvenir :

> Sémiramis,
> Au rapport de ceux qui l'ont vue,
> Sémiramis
> Ne meurt pas des coups de son fils.
> Les vers l'avaient fort abattue,
> Mais c'est le mauvais air qui tue
> Sémiramis !...

10 août 1719. — *Les plaisirs de la campagne*, opéra-ballet en trois actes, avec prologue de M^{lle} Barbier (l'abbé Pellegrin), musique de Bertin.

Premier acte : La Pêche.
Deuxième acte : La Vendange.
Troisième acte : La Chasse.

Ont chanté les rôles : Thévenard, Muraire, Le Mire, M^{mes} Tulou, Antier etc. Insuccès.

15 février 1720. — *Polydore*, opéra en cinq actes, avec prologue de l'abbé Pellegrin, musique de Batistin Struck.

Thévenard,	Polydore.
Muraire,	Triton.
M^{lles} Antier,	Ilione.
Lagarde,	Déidamie.

A la reprise de cet opéra en 1739, Lepage remplaça Thévenard et Jélyotte reprit le rôle créé par Muraire.

16 mai 1720. — *Les Amours de Protée*, ballet en trois actes de Lafont, musique de Gervais, chanté et dansé par M^{mes} Mignier, Antier, Tulou, MM. Thévenard, Muraire etc., et pour le divertissement par Dumoulin et M^{lle} Prévost.

Ce ballet a été repris en 1728.

12 octobre 1721. — *Le Soleil vainqueur des Nuages* (1), divertissement allégorique donné à l'occasion du rétablissement de la santé du roi, paroles de de Bordes, musique de Clérambault (2).

(1) Voici comment le *Mercure de France* explique le titre et le sujet de ce ballet :
« Le sujet de ce petit poëme est tiré de la devise du roi qui est un soleil naissant avec ces mots : *Jubet sperare*, il fait espérer. Les sacrifices que les anciens peuples de Perse faisaient au soleil et les différents transports de joie et de tristesse qu'ils faisaient éclater au lever de cet astre, selon qu'il leur paraissait plus ou moins serein, peignent allégoriquement les divers mouvements de tristesse et de joie qui, dans ces derniers jours, ont agité les cœurs des Français sur la maladie et la santé du roi. »

(2) Organiste de diverses églises de Paris, puis de la maison royale de Saint-Cyr, et enfin sur-

On allongea cette pièce de plusieurs entrées, empruntées à la comédie-ballet de Campra *les Fêtes Vénitiennes*. M^{lle} Antier, dans la partie chantée, représenta la grande prêtresse et M. Lemire le mage.

Ce divertissement, bien qu'il fût joué en l'honneur du roi, n'eut qu'un très-médiocre succès.

5 mars 1722. — *Renaud* ou *la Suite d'Armide*, opéra en cinq actes du chevalier Pellegrin (l'abbé Pellegrin) musique de Desmarets.

Ont créé les rôles : Thévenard, Tribou, Dun, Lemire, Chassé, M^{mes} Antier (Cadette) Lemaure, Eremans, Tulou etc.

Insuccès.

26 janvier 1723. — Grand succès de l'opéra *Pirithoüs*, cinq actes, avec prologue, de Laserre, musique de Mouret.

Muraire, Thévenard, Dubourg, M^{mes} Tulou, Antier, Mignier, etc., jouaient les principaux rôles de cet opéra, dans lequel la célèbre M^{lle} Lemaure reprit quelques mois après, avec un grand succès, le rôle d'Hippodamie, créé par M^{lle} Tulou.

intendant de la musique particulière de M^{me} de Maintenon. Il n'a jamais fait représenter que cet ouvrage. Mort en 1749 à 75 ans.

Lors de la reprise de cet opéra, en 1734, on y applaudit Tribou, Chassé et Jelyotte.

13 juillet 1723. — *Les Fêtes Grecques et Romaines*, ballet héroïque en trois actes, avec prologue de Fuzelier, musique de Colin de Blamont (1).

Thévenard, Grenet, Muraire, M^{mes} Lemaure, Eremans, Constance, etc., créèrent les principaux rôles. Dans le ballet parurent les deux Dumoulin, Dupré, M^{mes} Prévost et Menès.

Cette pièce a eu six reprises à succès de 1734 à 1770.

18 avril 1725 (2). — *La Reine des Péris*, pièce persane en cinq actes, avec prologue de Fuzelier, musique d'Aubert (3).

(1) Surintendant de la musique du roi. C'est son premier ouvrage, et il lui valut le cordon de Saint-Michel. En dehors de ses œuvres représentées à l'Opéra, il a écrit plusieurs ballets pour la Cour. Mort en 1760 à 70 ans.

(2) C'est au mois de mars de cette même année 1725 que Philidor, de la musique de la chapelle du Roi, obtient l'autorisation de donner des « concerts spirituels à la charge que ce con-
« cert serait toujours dépendant de l'Académie
« royale de Musique et qu'il lui paierait une ré-
« tribution de 6,000 livres par an. »

(3) Jacques Aubert, violon à l'Opéra; il devint chef des premiers violons en 1740.
Retiré en 1752 il mourut l'année suivante.

Débuts de M^lle Lambert qui chante à la fois dans le prologue et dans la pièce.
Insuccès.

29 mai 1725. — *Les Eléments*, opéra-ballet en quatre actes avec prologue de Roy, musique de Lalande (1) et Destouches, joué d'abord aux Tuileries, le 22 décembre précédent, devant la Cour (2).

Ce joli ballet, qui a eu un long succès, avait quatre entrées : *L'air, l'eau, le feu, la terre*.

Il a été repris quatre fois, de 1727 à 1754. Lors de la reprise de 1742, on le joua pendant presque toute l'année. On a applaudi, dans la partie chantée, les meilleurs artistes du temps : Thévenard, Chassé, Tribou, Muraire, Dubourg, Jélyotte. Martin, Dun, Person, M^mes Lambert, Antier, Eremans, Souris, Dun, Lemaure, Fel, et dans la danse M^mes Mariette (3) et Camargo.

(1) Michel Richard de Lalande, successivement surintendant de la musique de Louis XIV et de Louis XV. C'est lui qui a écrit la musique de *Mélicerte* de Molière. Mort en 1726 à 67 ans.

(2) Le roi y dansa.

(3) Maîtresse du prince de Carignan, ce qui l'avait fait surnommer la *princesse*.

6 novembre 1725. — *Télégone*, tragédie lyrique en cinq actes, avec prologue de l'abbé Pellegrin, musique de Lacoste.

Cet opéra, dont le genre était un peu trop sérieux, n'obtint que peu de succès. Il était chanté par M^mes Eremans, Lagarde, Dun, Antier, Lemaure, Souris, Mignier, MM. Thévenard, Muraire, Le Mire, Tribou et Dubourg.

28 mars 1726. — *Les stratagèmes de l'amour*, opéra ballet en trois actes, avec prologue de Roy, musique de Destouches, composé à l'occasion du mariage de Louis XV avec Marie Leczinska.

Ce divertissement de circonstance avait trois entrées : *Scamandre, les Abdérites, la fête de Philotis*. Le prologue était tout à la gloire du Roi qui y était représenté trônant au milieu de ses plus illustres prédécesseurs. M^mes Antier, Lemaure, MM. Chassé, Thévenard, Muraire et Tribou créèrent les principaux rôles de cette pièce qui n'a eu que trois représentations.

26 mai 1726. — *Divertissement* en trois actes avec prologue, sans titre ni noms d'auteurs, et composé de fragments de divers ouvrages qui avaient eu le plus de succès dans les derniers temps.

17 octobre 1726. — *Pyrame et Thisbé*, opéra en cinq actes, avec prologue de Lasserre, musique de Rebel (1) et Francœur (2).

Le rôle de Thisbé a été chanté successivement par M^mes Pelissier, Lemaure et Petitpas (3). Cette dernière cantatrice débuta à l'Opéra dans ce personnage le 22 janvier 1727. Muraire, Thévenard, Chassé, etc., M^mes Eremans, et Mignier chantaient les autres principaux rôles.

Cet opéra a été repris trois fois de 1740 à 1771.

14 septembre 1727. — *Les amours des Dieux*, ballet mêlé de chant, composé de quatre entrées de Figuier, musique de Mouret.

Ont créé les rôles : dans le chant Thévenard, Chassé, Lemire et M^mes Eremans, Antier, Pélissier, Lambert et Julie ; dans la

(1) Rebel (François), fils de Jean Ferry Rebel, qui a été chef d'orchestre de l'Opéra de 1703 à 1710.

(2) François Francœur, surintendant de la musique du Roi. Il a été décoré du cordon de St-Michel, et il est mort en 1787 à 89 ans.

(3) C'était une cantatrice légère qui vocalisait très-habilement. Elle mourut à 33 ans chez son amant, le sieur Bonnier de la Mosson, trésorier général des Etats du Languedoc, que l'évêque de Montpellier avait excommunié à cause du scandale de ses relations avec cette cantatrice.

danse : Laval, Blondy, Dumoulin (D.), M^mes Camargo, Sallé (1), Menès et Prévost.

Cet opéra-ballet a été repris trois fois de de 1737 à 1758.

DIRECTION DE DESTOUCHES
(1728-1730)

Le compositeur Destouches (André-Cardinal) succède à Francine, comme directeur privilégié le 8 février 1728. L'Opéra a représenté, pendant sa direction, les huit ouvrages dont les titres suivent :

17 février 1728. — *Orion,* opéra en cinq actes, avec prologue de Lafont (2), musique de Lacoste.

(1) Rivale de la Camargo ; elle a aussi composé les scenario de fort jolis ballets. Elle eut de grands succès à Londres d'où elle rapporta des sommes immenses. Voltaire l'a chantée :

> De tous les cœurs et du sien la maîtresse,
> Elle alluma des feux qui lui sont inconnus,
> De Diane c'est la prêtresse,
> Dansant sous les traits de Vénus.

(2) Laissé inachevée par lui et complété par l'abbé Pellegrin.

Cette pièce mythologique, qui n'a eu qu'un succès passager (1), était chantée par Tribou, Chassé, M^mes Antier, Pélissier, etc.

20 juillet 1728. — *La princesse d'Elide* divertissement en trois actes de l'abbé Pellegrin, musique de Villeneuve (2), joué sans grand succès. M^mes Camargo et Sallé sont remarquées dans la partie dansée.

19 octobre 1728. — *Tarsis et Zélie*, opéra en cinq actes de Lasserre, musique de Rebel et Francœur. Chassé, Tribou, M^mes Antier, Pelissier, etc., chantèrent les principaux rôles de cet opéra qui n'a eu que quelques représentations.

7 juin 1729. — *Serpilla e Bajocco o vero il marito gio catore e la moglia Bachetona.* (...ou le mari joueur et la femme bigote), folie en trois actes, jouée sans nom d'auteur (3).

Ristorini (Antoine-Marie) créa le rôle du joueur et M^lle Rosa Ungarelli celui de Ser-

(1) M. Chouquet fixe un chiffre de 14 représentations.

(2) Villeneuve (André-Jacques), maître de chapelle de la maîtrise d'Arles. C'est le seul ouvrage qu'il ait donné.

(3) Cette pièce avait d'abord été représentée à Bruxelles l'année précédente. La musique en est attribuée à Orlandini.

pilla; à la reprise de 1752, cette dernière cantatrice fut remplacée par la Tonelli.

Ces artistes faisaient partie d'une compagnie lyrique italienne de passage à Paris.

14 juin 1729. — *Don Micco e Lesbina* intermède de la comédie italienne sans nom d'auteur, joué également par les chanteurs italiens Ristorini et M^lle Rosa Ungarelli. Cette pièce avait été, comme la précédente, jouée d'abord à Bruxelles.

9 août 1729. — *Les amours des déesses*, divertissement en trois actes de Fuzelier, musique de Quinault (1).

Ont chanté les rôles: Chassé, Tribou, M^mes Antier, Pelissier, Petitpas et Eremans.

Ont dansé les pas du ballet : Dumoulin, M^mes Sallé et Camargo.

5 octobre 1729. — *Le Parnasse*, ballet en cinq entrées, représenté à la cour de marbre, à Versailles, à l'occasion de la nais-

(1) Quinault (Maurice), acteur de la comédie française où il avait débuté, le 6 mai 1712, dans le rôle d'Hippolyte de *Phèdre*. Il y joua jusqu'en 1733. Il a composé bon nombre des intermèdes de musique joués, de son temps, au théâtre français.

sance du Dauphin, puis peu après à Paris. Ce ballet avait été arrangé par Pellegrin et Colin de Blamont, à l'aide de divers emprunts faits aux ouvrages les plus célèbres du répertoire et surtout à ceux de Lulli.

1^{re} entrée : *Le Parnasse*, chanteurs : Chassé et Thévenard ;

2^e entrée : *La Muse lyrique*, chanteuses : M^{mes} Lemaure et Antier ;

3^e entrée : *Les Bergers*, chantée par Dangerville et M^{mes} Antier, Lemaure et Pelissier ;

4^e entrée : *La Muse héroïque*, chanteurs : Chassé, M^{mes} Antier, Eremans, Lenoir ;

5^e entrée : *Le génie de la France*, où paraissent tous les artistes.

31 janvier 1730. — *La Pastorale comique*, entrée ajoutée à l'opéra d'*Hésione*, paroles de Lasserre, musique de Fr. Rebel.

Cette entrée fut composée pour la fête donnée aux ambassadeurs d'Espagne à l'occasion de la naissance du Dauphin, et jouée d'abord à Versailles, le 24 janvier.

Ont chanté : Dun, M^{mes} Pelissier, Eremans, etc.

Ont dansé : Dumoulin, M^{mes} Sallé et Camargo.

DIRECTION DE GRUER
(1730-1731)

Un sieur Gruer reçoit, par arrêt du Conseil, en date du 1ᵉʳ juin 1730, la direction de l'Académie royale de Musique, pour trente-deux années dont le point de départ est fixé au 1ᵉʳ avril précédent. Ce capitaliste (1) s'associe divers personnages dont le plus marquant est le président Lebœuf. L'incapacité de Gruer, son inconduite, l'abus qu'il fit de sa situation pour se livrer à des plaisirs sans mesure et sans frein (2), amenèrent rapidement la fin de sa direction, qui n'eut que dix-sept mois de durée pendant lesquels l'Opéra joua les trois ouvrages suivants :

(1) Il avait acheté le privilége de Destouches moyennant 300,000 livres.

(2) Le 15 juin 1731, il avait donné une fête à l'hôtel de l'Académie de Musique et avait réuni, dans un somptueux festin, les plus célèbres et en même temps les plus légères de mœurs parmi les danseuses de l'Opéra. A l'issue de ce festin, où le vin avait échauffé toutes les têtes, ces dames, sur la proposition de leur directeur, s'étaient mises « dans le plus simple appareil... » que l'on peut supposer. Le scandale qui résulta de cette soirée obligea le Roi à retirer à Gruer la direction de l'Académie de Musique.

8 octobre 1730. — *Le caprice d'Erato*, divertissement en un acte, ajouté à l'opéra d'*Alcyone* et joué à l'occasion de la naissance du Dauphin, paroles de Fuzelier, musique de Colin de Blamont. Chassé, M^{mes} Antier, Lemaure et Eremans, chantèrent les principaux rôles, et M^{lle} Camargo eut les honneurs du ballet.

26 octobre 1730. — *Pyrrhus*, tragédie lyrique en cinq actes de Fermelhuis, musique de Royer (1).

Insuccès. M. Chouquet assigne à cet opéra sept représentations seulement.

17 mai 1731. — *Endymion*, pastorale en 5 actes de Fontenelle, musique de Colin de Blamont, jouée, sans succès, par Tribou, Chassé, M^{mes} Pelissier et Petitpas.

Une épigramme du poëte Roy nous a surtout conservé le souvenir de cet opéra :

> Fontenelle, ce vieux bedeau
> Du temple de Cythère,
> Fait remonter sur le tréteau
> Sa muse douairière (2).
> Si de ce ballet avorté

(1) Royer (Joseph-Nicolas-Pancrace); il a été maître de musique des enfants de France en 1746, et directeur des concerts du roi en 1747.

(2) Fontenelle avait alors 74 ans.

Vous daignez faire une critique
 Cher Dominique (1),
Je dis qu'en vérité
Vous aurez bien de la bonté !

DIRECTION DE LECOMTE
(1731-1733)

Gruer est remplacé, dans la direction de l'Académie de Musique, le 18 août 1731, par un nommé Lecomte, qui conserve comme associé le président Lebœuf. Sa direction n'est guère plus longue ni surtout plus heureuse que celle de Gruer. Pendant les vingt mois qu'elle a durés, l'Opéra a représenté quatre ouvrages nouveaux :

28 février 1732. — *Jephté*, tragédie biblique et lyrique en 5 actes de l'abbé Pellegrin, musique de Montéclair.
C'était la première fois que l'on mettait en scène un épisode de l'Écriture sainte. L'Opéra avait, jusque-là, vécu d'emprunts faits, pour ses livrets, à la mythologie ou à l'histoire profane. Aussi cette innovation causa-t-elle un profond scandale, et sur les instances du cardinal archevêque de Paris

(1) Le fameux parodiste du théâtre de la Foire.

les représentations de l'opéra de *Jephté* furent suspendues. Il put cependant, grâce à de pressantes et hautes recommandations, reparaître l'année suivante sur la scène, et il fut même ensuite repris six fois, de 1734 à 1744.

Ont créé les rôles : Chassé (Jephté), Tribou (Ammon), Dun (le grand prêtre) ; M^mes Antier, Lemaure et Petitpas, chantèrent les rôles d'Almasie, d'Iphise et d'Elise. Dans le ballet on remarqua Dumoulin, Laval et les deux célèbres danseuses Camargo et Sallé.

5 juin 1732. — *Les cinq sens*, opéra-ballet en cinq entrées de Roy, musique de Mouret, chanté par Chassé, Dumast, etc. M^mes Lemaure, Pelissier, Mignier, etc., et dansé par Laval, Dupré, Bontemps, Javillier, M^mes Sallé, Camargo, Mariette, Thibert.

Ce joli ballet a eu deux reprises en 1740 et en 1751.

6 novembre 1732. — *Biblis*, opéra en cinq actes, avec prologue de Fleury, musique de Lacoste.

C'est l'histoire des malheurs et de la mort de l'infortunée Biblis, qui aime d'un amour criminel son frère Caunus. La décoration, qui représentait les enfers où Biblis apercevait le spectacle des tourments

réservés à ceux qui se rendent coupables d'inceste, est demeurée célèbre. Cet opéra n'a eu toutefois, que quelques représentations.

14 avril 1733.—*L'empire de l'amour*, ballet héroïque en trois actes, avec prologue de Moncrif, musique du marquis de Brassac, joué par Chassé (Bacchus et Adonis), M^{lle} Lemaure (Ariane et Ismène), M^{lle} Pelissier (Vénus et Phèdre), M^{lle} Julie (Clydé et une salamandre).

Dans le ballet dansèrent Javillier, Dupré, Dumoulin, M^{lle} Camargo.

Cet ouvrage a été repris en 1741 avec Jélyotte dans les deux rôles créés par Chassé.

DIRECTION DE E. DE THURET
(1733-1744)

Les mauvaises affaires de Lecomte et le résultat déplorable de sa gestion le firent révoquer de ses fonctions de directeur privilégié; il reçut pour successeur un ancien officier du régiment de Picardie, nommé Louis-Armand-Eugène de Thuret, qui administra pendant onze années l'Académie de Musique.

Sa direction fut inaugurée par le premier opéra de Rameau qui abordait enfin la scène pour la première fois, après de longues et difficiles démarches, et à l'âge de cinquante ans. Voici d'ailleurs la liste des vingt-trois ouvrages représentés pendant la direction du capitaine de Thuret :

1er octobre 1733. — *Hippolyte et Aricie*, opéra en cinq actes avec prologue, de l'abbé Pellegrin, musique de Rameau (1).
C'est le sujet de la *Phèdre* de Racine, mis assez platement au goût du jour, et

(1) Ce fut un succès bien contesté, et qui ne s'établit que peu à peu, comme, d'ailleurs, la réputation et la vogue de Rameau. On mit du temps à estimer à sa juste valeur la nature si simple et si naturelle de ce génie mélodique, et l'on fit courir, au sujet même d'*Hippolyte et Aricie*, l'épigramme suivante :

> Si le difficile est le beau
> C'est un grand homme que Rameau ;
> Mais si le beau par aventure
> N'était que la simple nature,
> Quel petit homme que Rameau !

Epigramme d'autant plus injuste que le naturel était la première qualité de Rameau, comme musicien.
Né le 25 septembre 1683, Rameau est mort le 12 septembre 1764.

que la jolie et tendre musique de Rameau a heureusement ennobli et relevé (1).

M^{lle} Pélissier chantait Aricie, M^{lle} Antier, Phèdre, Tribou faisait Hippolyte, et Chassé, Thésée. M^{lle} Camargo dansa dans le ballet.

Cet ouvrage a eu trois reprises, de 1742 à 1767.

Francœur (François) et Rebel (François-Ferry) prennent en partage la direction de l'orchestre de l'Opéra. Nous retrouverons bientôt ces deux amis — inséparables dans la vie comme dans l'art qu'ils exerçaient — directeurs mêmes de l'Opéra.

22 juillet 1734. — Les *Fêtes nouvelles*, ballet en trois actes avec prologue,

(1) L'abbé Pellegrin n'avait livré son poëme à Rameau, que contre une caution de 500 livres, comme garantie, en cas d'insuccès. Mais ayant entendu quelque temps après, chez le fermier général La Popelinière, des fragments d'*Hippolyte et Aricie*, avant la représentation de cet opéra, il en fut si enchanté, qu'il se jeta dans les bras de Rameau, en s'écriant : « Monsieur, quand on fait de la musique de cette beauté, on n'a pas besoin de caution ! » et il déchira le billet que lui avait souscrit Rameau. C'est de l'abbé Pellegrin qu'on a dit : « Qu'il dînait de l'autel et soupait du théâtre. »

de Massip, musique de Duplessis (cadet) (1).

Ont créé les rôles : Jélyotte, Mmes Antier, Petitpas, Eremans. Ont dansé dans le ballet : Dupré et la Camargo. La pièce n'a eu que trois représentations.

24 février 1735. — *Achille et Déidamie*, opéra en cinq actes, de Danchet, musique de Campra.

Chassé jouait Achille, Mlle Lemaure, Déidamie, et Mlle Antier, Thétys. Dans le ballet dansèrent Dupré, Dumoulin, Mmes Mariette et Camargo.

5 mai 1735. — Les *Grâces*, ballet en trois actes avec prologue, de Roy, musique de Mouret.

Ce ballet avait trois entrées, auxquelles on en ajouta deux nouvelles lors de la reprise, en 1744.

1re Entrée : L'*Ingénue*.
2e Entrée : La *Mélancolique*.
3e Entrée : L'*Enjouée*.
4e Entrée : L'*Innocence*.
5e Entrée : La *Délicatesse*.

Il eut un grand succès ; la mise en scène

(1) Violon de l'Opéra, comme son frère aîné. En 1748, il est devenu maître de musique « de l'Ecole des magasins de l'Opéra. »

était de la plus grande richesse, et il fut admirablement chanté par Chassé, Jélyotte, Tribou, Latour, Mmes Eremans, Fel, Antier, Pélissier, et dansé par Dupré, Javillier, Dumoulin, Matignon, Gherardi, Mmes Camargo, Mariette, Lebreton, Rabou, Carville, Bourbonnais, etc.

23 août 1735. — Les *Indes galantes*, opéra-ballet en trois actes, avec prologue, de Fuzelier, musique de Rameau.

Jélyotte, Chassé, Tribou, Mmes Pélissier, Eremans, Antier, etc., ont chanté les principaux rôles de cet ouvrage dont le succès a été très-considérable. On l'a repris cinq fois, de 1737 à 1761,

27 octobre 1735. — *Scanderberg*, opéra en cinq actes avec prologue, paroles de Lamotte ; le prologue de Lasserre, la musique de Rebel et Francœur.

Ont créé les rôles : Chassé, Jélyotte, Dun, Tribou ; Mmes Pélissier, Antier. Eremans, et dans le ballet Mlle Sallé.

3 mai 1736. — *Les voyages de l'Amour*, ballet en quatre actes, avec prologue, paroles de Labrière, musique de Boismortier (1).

(1) Bodin de Boismortier, maître de chant à l'Opéra, mort en 1765 à 74 ans.

Jélyotte jouait l'Amour, Mlle Pélissier, Daphné. Chassé, Dun, Cuvillier, Tribou, Mmes Lemaire, Fel, Antier, Sallé, créèrent les autres principaux rôles. C'est seulement au dernier acte, intitulé le *Retour*, que Mlle Sallé dansait un pas caractéristique où elle eut, à elle seule, plus de succès que le ballet tout entier. On l'a cependant repris en 1736.

23 août 1736. — Les *Romans*, opéra-ballet en trois actes avec prologue, de Bonneval, musique de Niel (1).

C'est le seul ouvrage que ce compositeur ait fait représenter.

18 octobre 1736. — Les *Génies*, opéra-ballet en quatre actes, avec prologue, de Fleury, musique de M^lle Duval (2), qui accompagna elle-même l'orchestre sur le clavecin, pendant la représentation.

Quatre entrées : 1° Les *Nymphes ou l'Amour indiscret*;

2° Les *Gnômes ou l'Amour ambitieux*;

(1) Il était professeur de musique, et n'est pas autrement connu. La *Biographie des musiciens* de Fétis est absolument muette sur son état civil.

(2) Elle était artiste de l'Opéra, et elle est morte en 1769.

3° Les *Salamandres ou l'Amour violent* ;

4° Les *Sylphes ou l'Amour vengé*.

Ce ballet n'a eu que neuf représentations.

9 mai 1737. — Le *Triomphe de l'harmonie*, ballet en trois actes, avec prologue de Lefranc de Pompignan, musique de Grenet (1).

Tribou, Chassé, Dun, Jélyotte; Mmes Fel, Petitpas, Pélissier et Eremans; MM. Dumoulin, Dupré, Mlle Sallé, chantèrent et dansèrent les principaux rôles de cet ouvrage, qui fut repris en 1738 et en 1746. La troisième entrée, celle d'*Amphion* fut surtout remarquée.

24 octobre 1737. — *Castor et Pollux*, opéra en cinq actes, avec prologue, de Gentil-Bernard, musique de Rameau.

Ont créé les rôles : Mmes Rabou, Eremans, Fel, Pelissier, Antier; MM. Tribou, Chassé; dans le ballet, Mlle Sallé parut sous les traits d'Hébé.

Cet opéra, l'un des plus remarquables qu'ait produit la muse naïve et charmante de Rameau, eut quatre reprises de 1754

(1) Maître de musique de l'Académie de Lyon mort en 1761.

à 1778. Ce fut Jélyotte qui chanta en 1754, le rôle de Castor créé par Tribou (1).

15 avril 1738. — Les *Caractères de l'amour*, opéra-ballet en trois actes, avec prologue, de Ferrand, Tannevot et Pellegrin, musique de Colin de Blamont.
Chassé, Jélyotte, Tribou, Cuvillier, Dun, Mmes Eremans, Antier, Fel, Bourbonnais, Julie, etc., ont créé les principaux rôles de ce joli ballet qui a encore été repris en 1738 et en 1749.

29 mai 1738. — La *Paix*, opéra-ballet en trois actes avec prologue, de Roy, musique de Rebel et Francœur.
Ce ballet a été joué trente fois.

21 mai 1739. — Les *Fêtes d'Hébé ou les Talents lyriques*, opéra-ballet en trois actes avec prologue, de Gaultier de Mondorge, musique de Rameau.
L'acte de *Tyrtée* a été le plus applaudi. Cet opéra-ballet a, d'ailleurs, eu un durable succès, et il a été repris trois fois de 1747 à 1764.

3 septembre 1739. — *Zaide reine de Grenade*, opéra-ballet en trois actes, de l'abbé de Lamarre, musique de Royer.

(1) Voyez, plus loin, la date du 14 juin 1791

Distribution des rôles :

Zaïde,	Mme Pélissier.
Zuléma, prince de Zégris.	M. Lepage.
Almanzor, prince des Abencerages.	Tribou.
Octave, prince napolitain.	Jélyotte.
Isabelle, prinsse napolitaine.	Mme Eremans.
Un chef turc,	M. Albert.

Ballet : MM. Dumoulin, Dupré et Mlles Sallé et Petit.

Ce ballet a eu trois reprises de 1745 à 1770. Lors de cette dernière, les rôles étaient chantés par Legros (1), Larrivée (2) Gélin, Mmes Larrivée (3) et Dubois.

19 novembre 1739. — *Dardanus*, opéra en cinq actes, avec prologue, de La Bruère, musique de Rameau.

Vénus :	Mlle Eremans.
Iphis :	Mlle Pélissier.
Dardanus :	Jélyotte.

Ce bel ouvrage a eu un grand succès ;

(1) L'un des meilleurs ténors de l'opéra ; il a débuté en 1764 dans *Titon et l'Aurore* et a pris sa retraite vers 1784.

(2) Larrivée (Henri), né à Lyon en 1733 ; a débuté en 1755 dans *Castor et Pollux*. D'abord garçon perruquier, il avait une fort belle voix de basse taille et nous le retrouverons dans les opéras de Gluck. Il est mort en 1802.

(3) A débuté sous son nom de jeune fille. Mlle Lemierre.

il a été repris quatre fois de 1744 à 1786 et, lors de la reprise de 1758, il a eu cent huit représentations consécutives. Il ne plut cependant pas à tous les contemporains de Rameau ; l'un des plus célèbres, J.-B. Rousseau, écrivait à Racine le fils, au sujet de cet opéra :

«La musique vocale de Rameau m'étonne ; je voulus en entonner un morceau, mais y ayant perdu mon latin il me vint à l'idée de faire une ode lyri-comique. »

Voici une strophe de cette ode :

> Distillateurs d'accords baroques
> Dont tant d'idiots sont férus,
> Chez les Thraces et les Iroques
> Portez vos opéras bourrus.
> Malgré votre art hétérogène
> Lulli, de la lyrique scène,
> Est toujours l'unique soutien,
> Fuyez, laissez-lui son partage
> Et n'écorchez pas davantage
> Les oreilles des gens de bien !..

Boutade qui ne prouve qu'une chose, en somme, c'est que Rousseau avait, en musique, peut-être plus de parti-pris que de bon goût.

14 avril 1741. — *Nitétis*, opéra en cinq

actes, avec prologue, de Lasserre, musique de Mion (1).

Jélyotte, Lepage, Albert, Mmes Pélissier. Eremans et Fel chantèrent les principaux rôles de cet ouvrage qui n'eut que quelques représentations.

30 janvier 1742. — *Les amours de Ragonde,* opéra en trois actes, de Destouches, musique de Mouret.

Cuvillier chantait Ragonde, Mlle Coupée Colette, Albert, Lucas et Jélyotte, Colin. Dans le ballet parut la Camargo. Cet amusant divertissement, qui datait déjà de 1714, époque à laquelle Destouches l'avait composé pour la duchesse du Maine, fut repris en 1743 et en 1753.

10 avril 1742. — *Isbé,* pastorale en cinq actes, avec prologue, de La Rivière, musique de Mondonville (2).

Jélyotte chantait Alcidon, Mlle Lemaure, Isbé, et Lepage, Adamas. — Demi-succès.

(1) Mion (Jean-Jacques-Henri) maître de musique des enfants de France.

(2) Cassanea de Mondonville, violon de la musique du Roi, puis surintendant de la Chapelle de Versailles.

12 février 1743. — *Don Quichotte chez la Duchesse*, opéra-ballet en trois actes de Favart, musique de Boismortier.

Bérard, Cuvillier, Person, Albert, M^mes Fel, Clairon et Gondré, ont rempli les principaux rôles de cet ouvrage qui n'a eu que peu de succès.

23 avril 1743. — *Le Pouvoir de l'amour*, ballet en trois actes, avec prologue, de Lefebvre de Saint-Marc, musique de Royer.

Ont créé les rôles : M^mes Julie, Fel, Lemaure, Coupée et le ténor Jélyotte.

Insuccès.

20 août 1743. — *Les Caractères de la folie*, ballet en trois actes, avec prologue, de Duclos, musique de Bury (1).

Ont créé les rôles : Chassé, Jélyotte, Albert, M^mes Coupée, Bourbonnais, Chevalier, Lemaure, Fel et Julie.

Le ballet était dansé par Dumoulin, M^mes Camargo, Carville, Lebreton, etc.

Ce ballet a été repris en 1761.

(1) Bernard de Bury, neveu du compositeur Colin de Blamont. Il a été maître de la musique du Roi, puis surintendant de la Chapelle.

DIRECTION DE FRANÇOIS BERGER
(1744-1748)

Un ancien receveur général des Finances, dans le Dauphiné, nommé François Berger recueillit la succession du capitaine de Thuret, qui n'avait pas mieux fait ses affaires, ni celles de l'Opéra, que la plupart de ses prédécesseurs.

Le nouveau directeur ne devait pas, d'ailleurs, être plus heureux, et son administration ne dura que quatre années pendant lesquelles il se ruina en augmentant de plus de 400,000 livres les dettes du théâtre.

François Berger reçut le privilége de l'Opéra le 18 mars 1744 ; il mourut pendant son exploitation et ne fut remplacé que le 3 mai 1748. L'opéra représenta, dans cet intervalle, onze ouvrages nouveaux dont voici la nomenclature :

11 juin 1744. — *L'Ecole des amants*, ballet en trois entrées, avec prologue de Fuzelier, musique de Niel, qui venait de prendre la direction de l'orchestre de l'Opéra.

Voici les titres bizarres des entrées de ce ballet :

1° *La constance couronnée.*
2° *La grandeur sacrifiée.*
3° *L'absence surmontée.*

A la reprise de 1745 on ajouta une quatrième entrée : *Les sujets indociles.*

15 novembre 1744. — *Les Augustales*, sorte de cantate composée pour célébrer le retour du roi à la santé, après la grave maladie de Metz ; paroles de Roy, musique de Rebel et Francœur.

10 août 1745. — *Zélindor roi des Sylphes*, ballet en un acte de Moncrif, musique de Rebel et Francœur. On l'avait d'abord joué devant le roi, à Versailles, le 17 mars précédent.
Jélyotte chantait Zélindor et M^{lle} Chevalier, Zyrphée.
Ce petit ballet a eu six reprises de 1746 à 1754.

10 juillet 1745. — *La Félicité*, ballet en trois actes de Roy, musique de Rebel et Francœur, joué d'abord devant le roi, à Versailles, les 26 et 24 mars précédents.

5 septembre 1745. — *Jupiter vainqueur des Titans*, opéra en cinq actes, avec pro-

logue, de Bonneval, musique de Colin de Blamont et de Bury, joué d'abord, devant le Roi, à Versailles, le 11 décembre 1745, à l'occasion du mariage du Dauphin.

Cet opéra n'a pas eu de succès.

12 octobre 1745. — *Les fêtes de Polymnie*, ballet en trois actes, avec prologue, de Cahusac, musique de Rameau.

Ont chanté les rôles : Chassé, Jélyotte, Lefebvre, Lepage, Mmes Fel, Romainville (1), Coupée et Chevalier.

Ont dansé dans le ballet : Dumoulin, Dupré, Teissier, Maltaire, Mmes Dallemand, Camargo et Puvignée.

7 décembre 1745. — *Le Temple de la gloire*, opéra-ballet en trois actes, avec prologue, de Voltaire, musique de Rameau, composé en l'honneur du Dauphin et joué d'abord à Versailles le 27 novembre précédent.

Jélyotte chantait le principal rôle de cet ouvrage, qui n'eut point de succès, bien

(1) Mlle Rotisset de Romainville d'une famille noble, qui s'opposa vainement à son entrée à l'Opéra où elle débuta, et fut d'abord connue sous le nom de Rosalie.

Elle a épousé en 1752 un receveur des finances nommé Masson de Maisonrouge.

qu'on ait tenté de le remettre à la scène l'année suivante. Voltaire ne s'exagérait pas, d'ailleurs, les mérites de son livret :

« J'ai fait, dit-il, une grande sottise de composer cet opéra, mais l'envie de travailler pour un homme comme Rameau m'avait emporté.... Ce n'est pas assurément que je méprise ce genre d'ouvrages; il n'y en a aucun de méprisable, mais c'est un talent qui, je crois, me manque entièrement. »

4 octobre 1746. — *Scylla et Glaucus*, tragédie-lyrique en cinq actes, avec prologue, de d'Albaret, musique de Le Clair (1).

Jélyotte créa le rôle du dieu marin et M^{lle} Fel celui de la Nymphe.

Cet opéra n'eut pas de succès (2).

(1) Le Clair (Jean-Marie), d'abord danseur à Rouen, puis maître de ballets à Turin ; et enfin violon à l'Opéra en 1729. Il a eu une fin tragique ; le 22 octobre 1764, il fut assassiné en pleine rue, à 11 heures du soir, sans qu'on ait jamais pu connaître son assassin ni le motif de son crime. Il avait 67 ans.

(2) Voici ce qu'en dit La Borde, ami du compositeur :

« L'opéra de Le Clair n'eut pas un grand
« succès; on y trouva cependant plusieurs mor-
« ceaux excellents qu'on a, depuis, insérés dans
« d'autres opéras et qui sont toujours entendus
« avec plaisir. »

11 avril 1747. — *L'année galante*, opéra ballet en quatre actes, avec prologue, de Roy, musique de Mion, représenté d'abord à Versailles, en l'honneur du deuxième mariage du Dauphin, les 13 et 20 février précédents.

28 septembre 1747. — *Daphnis et Chloé*, pastorale en trois actes, avec prologue, de Laujon, musique de Boismortier.
Jélyotte créa le rôle de Daphnis et M^{lle} Fel, celui de Chloé.
Cette pastorale a été reprise en 1752.

29 février 1748. — *Zaïs*, opéra-ballet, en quatre actes, avec prologue de Cahuzac, musique de Rameau.
Jélyotte chanta Zaïs et M^{lle} Fel, Zélidie.
Cet opéra a eu trois reprises de 1748 à 1769.

DIRECTION DE TRÉFONTAINE
(1748-1749)

Le successeur de Berger fut un nommé Tréfontaine, qui n'est pas autrement connu. Il prit plusieurs associés, et entre autres le chevallier de Mailly qui avait déjà partagé les infortunes de la précédente

direction, et qui n'aida pas la nouvelle à relever les affaires de l'académie de musique. En effet, après quinze mois d'une exploitation sans éclat, le nouveau directeur fut à son tour dépossédé, en présence du déficit énorme qu'il avait ajouté aux nombreuses dettes non encore liquidées (1); ce fut le lieutenant de police en personne qui, le 25 août 1749, vint mettre les scellés sur tous les papiers du directeur, et l'expulser lui-même en bonne et due forme, du siége de la direction.

L'opéra représenta, durant cette période, cinq ouvrages nouveaux :

27 août 1748. — *Pygmalion*, opéra en un acte de Balot de Sovot, d'après le ballet de Lamotte *le Triomphe des arts*, musique de Rameau.

Jélyotte créa Pygmalion; M^{lle} Romainville, Céphyse, M^{lle} Coupée, l'Amour etc. Marchand fut fort remarqué dans le ballet.

10 septembre 1748. — Représentation composée de fragments des ballets dont les titres suivent :

 1° *Les amours de Vénus.*
 2° *Les Soirées de l'Eté.*
 3° *Les Amours déguisés.*
 4° *Pygmalion.*

(1) Le déficit de l'exploitation de Tréfontaine s'élevait à 252,909 livres.

5 novembre 1748. — *Les Fêtes de l'amour et de l'hymen* ou *les Dieux d'Egypte*, ballet en trois actes, avec prologue de Cahusac, musique de Rameau, joué d'abord à Versailles, en l'honneur du Dauphin, le 15 mars de l'année précédente.

Jélyotte chantait deux rôles dans cet ouvrage, ceux d'Osiris et d'Arnéris. Lepage, Poirier, Mmes Fel, Romainville, Chevalier, Coupée interprétèrent les autres personnages.

Dupré, Lany (1), Dumoulin, Mmes Camargo et Dallemand parurent dans le ballet. Cet ouvrage a été repris en 1754.

4 février 1749. — *Platée* ou *Junon jalouse*, ballet-bouffon en trois actes, avec prologue de Balot de Sauvot, d'après Autreau, musique de Rameau.

C'est une des plus curieuses partitions de Rameau : passepieds, musettes, tambourins, menuets, l'ariette *que ce séjour*... et enfin un chœur imitatif de grenouilles, etc. Tout serait à citer dans cette fine plaisanterie musicale, qui a été reprise en 1750 et en 1755.

Latour jouait le rôle de la Nymphe Platée ; Person faisait Jupiter, Mlle Jacquet Junon, Poirier, Mercure, Mlle Fel, la Folie, etc.

(1) Danseur comique ; il est devenu maître de ballets à l'Opéra.

André Chéron devient chef d'orchestre de l'Opéra.

22 avril 1749. — *Naïs*, opéra en trois actes, avec prologue de Cahusac, musique de Rameau.

Le sujet de la pièce est l'amour de Neptune pour la nymphe Naïs qui fut la première Naïade. Le prologue était une allusion à la paix d'Aix-la-Chapelle, qui venait de terminer la guerre de la succession d'Autriche. Mlle Fel joua Naïs, et Jélyotte Neptune.

Cet opéra a eu une reprise en 1764.

PREMIÈRE DIRECTION DE LA VILLE DE PARIS
(1749-1757)

La déconfiture successive des directeurs de l'Opéra appela sur les vices de l'exploitation l'attention sévère de l'Etat. On crut trouver le remède à la situation, alors désespérée, de l'Académie de Musique, en confiant son administration suprême à la ville de Paris elle-même. Le marquis d'Argenson reçut l'ordre de surveiller l'exploitation, au nom de l'Etat, et, le 27 août 1749, deux jours après la dépossession de Tréfontaine, un arrêt du Conseil

donna à la ville de Paris la direction de notre premier théâtre de Musique.

Cet expédient — la mesure nouvelle, par les résultats qu'elle produisit, ne mérite pas, en effet, d'être autrement qualifiée — ne remit pas encore à flot la fortune de l'Opéra. La ville appela alors à la gérance du théâtre, mais toujours sous sa haute direction, Rebel et Francœur, qui furent installés, en qualité de « directeurs pour le compte de la ville de Paris, » le 28 novembre 1753.

La gérance des deux « inséparables » ne fut pas heureuse. Ils n'étaient point libres d'ailleurs, et, n'agissant pas à leurs risques et périls, ils étaient tenus de subir toutes les exigences d'une direction supérieure qui ne fut pas toujours intelligente et habile. Aussi, dès l'année suivante, ils résignèrent leurs fonctions, et la ville leur donna, comme successeur, mais avec le titre « d'inspecteur général de l'Opéra » Royer, maître de musique des Enfants de France, et lui-même compositeur distingué.

Royer mourut le 11 janvier 1755, en laissant la situation de l'Opéra toujours de plus en plus difficile et précaire. La ville de Paris lui donna pour successeurs deux associés, nommés Bontemps et Levasseur. Leur gérance dura du 9 avril 1755 au 13 mars 1757, époque à laquelle la

ville de Paris renonça à la direction de l'Opéra.

L'Académie de Musique a représenté, pendant la période dont nous venons de résumer l'histoire, trente ouvrages nouveaux dont la nomenclature suit :

23 septembre 1749. — *Le Carnaval du Parnasse*, ballet en trois actes, avec prologue de Fuzelier, musique de Mondonville.

Grand succès de cet ouvrage (1), chanté ar Chassé, Jelyotte, Lepage, Person, Albert, Mmes Fel, Romainville, Chevalier, etc., et dansé par Dupré, Lany, Mion, Hamoche et Mmes Beaufort et Camargo. Cette dernière dansait un pas de Terpsichore qui lui était toujours redemandé.

Cet ouvrage a été repris trois fois, de 1750 à 1759.

5 novembre 1749. — *Zoroastre*, tragédie lyrique en cinq actes de Cahusac, musique de Rameau.

On a fort admiré le quatrième acte, et les nombreux airs de danse.

Les ballets étaient en effet très-déve-

(1) Il eut 35 représentations consécutives.

loppés et se composaient de cinq entrées, une par acte :

1re entrée : *Bactriennes.*
2e entrée : *Indiens et Mages.*
3e entrée : *Peuples divers.*
4e entrée : *les Esprits cruels des ténèbres.*
5e entrée : *Bergers et Bergères.*

Ont créé les principaux rôles :
Jélyotte (Zoroastre), Chassé (Abramane), Mlle Fel (Amélyte). Les autres personnages étaient remplis :
Pour la partie chantée, par : Person, Poirier, Latour, Lepage, Lefebvre, Cuvillier, Mmes Chevallier, Jacquet, Duperey, Coupée, Dalière, Rollet.
Pour la partie dansée : Laval, Caillez, Feuillade, Dupré, Lelièvre et Mmes Camargo, Puvignée, Lany, Labatte, Thierry, Carville (1), Lallemand, Lyonnois, Beaufort et Deschamps.
C'est le premier ouvrage pour lequel on déploya toutes les richesses de la mise en scène du temps ; c'est aussi celui qui vit paraître sur le théâtre un nombre d'artistes inusité jusqu'alors.

5 mai 1750. — *Héro et Léandre*, opéra en cinq actes, avec prologue de Lefranc

(1) Elève, puis maîtresse du danseur Dupré.

de Pompignan, musique du Chevalier de Brassac.

Jélyotte créa Léandre, et Mlle Fel, Héro, Chassé, Albert, Selle, Mmes Chevalier et Lemière, jouèrent les autres principaux rôles.

Cet opéra n'eut qu'un succès passager. L'auteur de la musique était fort apprécié de Voltaire, ce qui n'était pas cependant un brevet de mérite, ainsi que le prouva d'ailleurs l'insuccès des quelques tentatives musicales du chevalier. « Il a non seulement le talent très-rare, écrivait Voltaire, de faire la musique d'un opéra, mais il a le courage de le faire jouer et de donner cet exemple à la noblesse française. »

Qui se souvient aujourd'hui de la musique du Chevalier de Brassac, et du Chevalier de Brassac lui-même ?...

Le musicien Lagarde (1) remplace comme chef d'orchestre André Chéron, nommé chef du chant de l'Opéra.

28 août 1750. — *Almasis*, ballet en un acte, de Moncrif, musique de Pancrace Royer, composé pour la Cour, devant laquelle il fut d'abord représenté à Versailles, le 26 février 1748.

C'est M^{lle} Chevalier qui chantait Alma-

(1) Maître de musique des enfants de France, qui avait une fort belle voix de basse.

sis. Chassé, Lepage et Mne Lemière interprétèrent les autres personnages et dans le ballet parurent Vestris et Sodi.

28 février 1750 (1) — *Ismène,* pastorale en un acte, de Moncrif, musique de Rebel et Francœur, composée pour la Cour devant laquelle elle fut jouée deux fois, la première, en décembre 1747, la seconde, en mars 1748.

Ont créé les rôles : Chassé (Daphnis), Mmes Jacquet (Chloé), Coupée (Ismène). Dans le ballet parurent Vestris, Lany, Mmes Lany et Puvignée.

Ce ballet a été repris trois fois de 1751 à 1773.

Le compositeur Dauvergne, que nous verrons plus tard Directeur de l'Opéra (2), remplace comme chef d'orchestre le musicien Lagarde.

18 février 1751. — *Titon et l'Aurore,* fragment du ballet *les fêtes de Thétis* de Roy, musique de Bury et de Colin de Blamont, joué à la Cour les 14 et 22 février 1750.

(1) Cette pastorale fut donnée le même soir que le ballet d'*Almasis.*
(2) Il devint d'abord, en 1762, Directeur du concert spirituel, situation abandonnée par Mondonville.

Jélyotte, Lepage, M^mes Lemière et Romainville ont créé les principaux rôles.

18 février 1751. — *Eglé*, pastorale en un acte, de Laujon, musique de Lagarde, jouée à Versailles, devant la Cour, en 1748 et en 1750.

Chassé jouait Apollon, M^lle Fel, Eglé, et Jacquet, la Fortune.

Cet ouvrage a été repris au mois de décembre suivant.

21 septembre 1751. — *Les génies tutélaires*, ballet composé à l'occasion de la naissance du duc de Bourgogne, paroles de Moncrif, musique de Rebel et Francœur.

21 septembre 1751. — *La Guirlande* ou *les fleurs enchantées*, ballet en un acte, de Marmontel, musique de Rameau.

Les principaux rôles étaient chantés par M^lle Fel et MM. Jélyotte et Person ; dans le ballet parurent Vestris et sa fille, Lany, Beat et M^mes Lany et Puvignée.

Cet ouvrage a été repris en 1762.

19 novembre 1751. — *Acanthe et Céphyse* ou *la sympathie*, pastorale en trois actes, de Marmontel, musique de Rameau, composée en l'honneur du duc de Bourgogne.

Jélyotte chantait Acanthe et dans le ballet brillèrent Vestris et sa fille.

2 décembre 1751. — Spectacle composé de fragments d'ouvrages du répertoire, *Pygmalion*, *Eglé*, *les Sens*, etc.

Il était de mode, à cette époque, quand le répertoire était insuffisant, d'emprunter à des ouvrages à succès leurs scènes les plus applaudies et d'en composer une sorte de grand divertissement qui accompagnait toujours un petit opéra alors à la scène.

2 août 1752. — *La Serva padrona* (la Servante maîtresse), opéra en deux actes, paroles du docteur Nelli, musique de Pergolèse. (1)

Ce chef-d'œuvre fut d'abord représenté à Naples en 1731. Le théâtre Italien de Paris le joua en 1746, et enfin le 2 août 1752, une troupe italienne de passage à Paris le chanta, avec le plus grand succès sur la scène de l'Opéra. C'était la cantatrice Anna Tonelli qui jouait le rôle brillant de Serpina ; elle était très-vivement secondée par un chanteur italien nommé Manelli.

Deux ans plus tard le théâtre italien représenta la *Servante maîtresse*, traduite en français par Baurans. Rochard et Mme

(1) Mort en 1736, âgé seulement de 26 ans.

Favart chantaient les principaux rôles et la pièce fut jouée plus de cent cinquante fois. C'est d'ailleurs cette traduction qui a été adoptée par l'Opéra-Comique, lors de la reprise de l'opéra de Pergolèse (13 août 1862).

3 octobre 1752. — *Le Maestro di musica*, (Le maître de musique) opéra en deux actes, d'Alexandre Scarlatti, joué par la troupe italienne qui avait représenté *la servante maîtresse*. Codini faisait le maître de musique, Manelli, l'Impressario, et M^{lle} Anna Tonelli, Laurette, à la fois jardinière et musicienne.

9 novembre 1752. — *Les amours de Tempé*, ballet en quatre tableaux de Cahuzac, musique de Dauvergne (1).

30 novembre 1752. — *La Finta Cameriera* (la fausse Suivante), opéra en deux actes de Latilla, joué d'abord à Naples, en 1743 et représenté à l'Opéra par la troupe

(1) Antoine Dauvergne, violon de l'Opéra, devenu plus tard (1769) directeur de l'Académie de musique. Il a reçu l'ordre de Saint-Michel et il est mort en 1797, à 84 ans. Il est l'auteur du joli opéra comique *Les Troqueurs* (1753) que l'on joue encore de nos jours.

italienne, dont les principaux artistes étaient les sieurs Lazzari, Manelli, Guerrieri et les dames Anna Tonelli, Anna Lazzari et Jeanne Rossi.

19 décembre 1752. — La même troupe représente, toujours avec un égal succès, *la Donna superba* (la femme orgueilleuse), opéra italien en deux actes.

Le public avait fait un très-vif accueil à la troupe : la musique brillante et légère, dont elle avait importé en France les meilleurs spécimens, avait donné lieu à une très-sérieuse réaction ; on jugea, non sans raison, que notre musique nationale manquait de variété, qu'elle se traînait toujours un peu dans la même voie, qu'elle était loin d'avoir la vivacité et la jeunesse de cette musique italienne si pleine de verve et que les artistes, « très-en dehors, » qui l'interprétaient, faisaient si admirablement valoir. Il y eut alors de bruyantes discussions et les représentations elles-mêmes devinrent l'objet de querelles passionnées (1) qui se produisirent jusque dans la salle du théâtre. Les spectateurs se partagèrent en deux camps, l'un qu'on appela : *le coin du Roi* (côté de la loge du Roi), soutenait les mérites

(1) Connues sous le nom de *Guerre des Bouffons*.

de la musique française et ne plaçait personne au-dessus de Lulli ou de Rameau. L'autre camp, *le coin de la Reine* (côté de la loge de la Reine), soutenait que la musique de récente importation était très-supérieure par ses allures, son train, sa vivacité, à notre musique française un peu trop monotone (1). Le goût français devait d'ailleurs gagner à cette lutte intelligente, qui se renouvela plusieurs fois dans ce siècle même et qui n'a pas nui à une plus complète expansion de notre génie musical (2).

(1) J.-J. Rousseau, Grimm et en général tout le parti de l'encyclopédie étaient pour la musique italienne contre la musique française. M^{me} de Pompadour, au contraire, était du parti de la musique française à la tête duquel avait été placé, comme chef du *coin du Roi*, le compositeur Mondonville.

(2) Voltaire résuma la querelle, avec son bon sens, dans les jolis vers suivants :

Je vais chercher la paix au temple des chan-
[sons,
J'entends crier Lulli, Campra, Rameau. Bouf-
[fons .!..
— Êtes-vous pour la France ou bien pour
[l'Italie ?...
— Je suis pour mon plaisir, Messieurs.
[Quelle folie
Vous tient ici debout sans vouloir m'écouter ?
Ne suis-je à l'Opéra que pour m'y disputer ?..

9 janvier 1753. — *Titon et l'Aurore* (1) pastorale héroïque en trois actes de Lamotte et des abbés de Lamarre et Voisenon, musique de Mondonville.

Chassé jouait Prométhée et Eole, Jélyotte, Triton; M^lle Fel, l'Aurore; M^lle Coupée, l'Amour; MM. Laval, Dupré, Vestris, Desplaces; M^mes Vestris, Carville et Lany, dansèrent dans le ballet de cet ouvrage qui fut repris en 1763.

La première représentation en avait été très-tumultueuse. La querelle dite *Guerre des Bouffons* était alors dans toute sa vivacité et son bruyant éclat. Les deux camps voulurent essayer leurs forces respectives le soir de cette représentation. La police craignit un scandale et fit occuper militairement le parterre et évincer, jusque dans les couloirs, les partisans connus de la musique italienne. Grâce à ce subterfuge la musique française triompha, pour ce soir-là, de la musique italienne.

1^er mars 1753.—Le *Jaloux corrigé* opérabouffon, en un acte, parodié sur des airs d'opéras italiens, avec des récitatifs, airs

(1) Il y a eu sous ce titre un ballet de Roy, musique de Bury (voir 18 fév. 1751).

de ballet et vaudeville final du flûtiste Blavet (1).

Les artistes italiens Manelli et M^lle Tonelli chantèrent, en français, les deux principaux rôles de cet ouvrage qui avait d'abord été représenté, pendant l'hiver de 1752, chez le comte de Clermont.

1^er mars 1753. — Le *Devin du village*, opéra en un acte, paroles et musique de J.-J. Rousseau.

Cet ouvrage avait d'abord été représenté à la Cour, les 18 et 24 octobre précédents, et il y avait obtenu un vif succès (2). On ne saurait toutefois disconvenir que l'opéra de Rousseau n'était point digne de notre première scène lyrique. L'orchestration en est absolument nulle et l'ariette : « *J'ai perdu tout mon bonheur,* » a seule survécu au naufrage éternel de cette par-

(1) C'était le plus grand flûtiste de l'époque. Il appartenait à l'orchestre de l'Opéra. Il est mort en 1768 à 68 ans.

(2) « Dès la première scène, a raconté lui-même Rousseau, j'entendis s'élever dans les loges un murmure de surprise et d'applaudissements jusqu'alors inouïs dans ce genre de pièces... j'ai vu des pièces exciter de plus vifs transports, mais jamais une ivresse aussi pleine, aussi douce, aussi touchante, régner dans tout un spectacle et surtout à la Cour un jour de première représentation. »

tition que le public actuel a définitivement jugée, en ces dernières années, lors de l'exhumation solennelle que le théâtre du Vaudeville crut à propos d'en faire pour la plus grande confusion de Rousseau, compositeur de musique. De son temps, d'ailleurs, les vrais musiciens ne se gênèrent pas pour manifester leur indignation contre la vogue qui sembla, pour un moment, s'attacher à ce faible ouvrage, et qui témoignait du mauvais goût du public lequel voulait apparemment glorifier le grand écrivain jusque dans sa piètre musique ! Il y eut même une petite cabale de certains musiciens courroucés (1), qui organisèrent dans la cour du théâtre une manifestation plaisante au milieu de laquelle Rousseau fut par eux, bel et bien pendu en effigie (2).

Le *Devin du village* n'avait, en effet, été reçu et joué que par l'influence des amis haut placés de l'auteur, lesquels formaient

(1) Courroucés, surtout, par la publication de sa trop fameuse *Lettre sur la musique française*, dont l'effet fut prodigieux. Elle valut à Rousseau le retrait de ses entrées à l'Opéra, qu'il ne recouvra que vingt années après, tant fut long et retentissant l'éclat de son pamphlet contre notre musique nationale.

(2) « Je ne suis pas surpris qu'on me pende, s'écria Rousseau en apprenant l'incident, il y a si longtemps que je suis à la question !... »

autour de lui une sorte de coterie admirative dont les appréciations n'étaient pas toujours bien saines, ni surtout bien impartiales. Jélyotte, le marquis d'Houdetot, Francœur alors directeur de l'Opéra, etc., avaient tous, à l'envi, crié merveille au sujet de ce *Devin* qui était déjà célèbre avant même qu'il fût publiquement connu. L'engouement ne fût pas d'ailleurs de trèslongue durée ; le *Devin du village* se jouait de temps à autre et on en écoutait les airs naïfs et simples par respect pour l'écrivain illustre qui les avait composés, jusqu'à ce qu'un spectateur plus sincère et plus juste ait eu le courage de jeter sur la scène de l'Opéra, au milieu même de la représentation de l'œuvre de Rousseau, une perruque... oui, une perruque!... Le public comprit l'allusion, il y eut des rires, des sifflets et en revanche des bravos enthousiastes ; une sorte de bataille s'engagea, mais ce fut la dernière soirée du *Devin* que l'Opéra n'a presque plus jamais joué depuis ce jour néfaste pour Rousseau, mais où le bon goût français venait de se trouver si spirituellement vengé (1).

(1) C'était le 22 avril 1779, jour de la reprise du *Devin du village*, avec musique nouvelle ajoutée par Rousseau. Ce fut la seule et unique représentation du nouvel arrangement de son opéra.

23 mars 1753. — *La Scaltra governatrice* (La Gouvernante rusée) opéra italien en trois actes, avec ballets, musique de Cocchi.

Ont joué les rôles : Manelli, Cossini, Guerrieri, Lazzari, M^mes Tonelli et Rossi, artistes de la troupe italienne.

19 juin 1753. — *Il Cinese rimpatriato* (le Chinois rapatrié), intermède en un acte, de Selletti, joué par Manelli et les deux sœurs Tonelli (Anna et Catarina).

19 juin 1753. — *La Zingara* (la Bohémienne), intermède en deux actes, musique de Rinaldo (1), joué le même soir que *Il Cinese rimpatriato* et chanté par Cossini, Manelli et M^lle A. Tonelli.

25 septembre 1753. — *Gli artigiani arrichiti* (les Artisans enrichis), intermède en deux actes du musicien Gaetano Latilla, chanté par Manelli, Guerrieri, Cossini et M^mes Lepri et Catarina Tonelli de la troupe italienne.

(1) Rinaldo da Capua, né à Capoue. Sa famille étant demeurée inconnue, car il était fils naturel, on lui donne habituellement, pour nom de famille, celui de sa ville natale.

25 septembre 1753. — *Il Paratajo ossia il Cacciator deluso* (la Pipée ou le chasseur trompé), opéra italien en deux actes, de Jomelli (1), chanté par Manelli, Cossini et les deux sœurs Tonelli.

22 novembre 1753. — *Bertoldo alla Corte* (Berthold à la Cour), intermède en deux actes, musique de Ciampi (2), joué par Manelli, Guerrieri, M^{mes} Lepri et les sœurs Tonelli.

12 février 1754. — *I Viaggiatori* (les Voyageurs), intermède italien en trois actes, musique de Léonardo Leo (3), joué par les principaux artistes de la troupe italienne et pour sa dernière représentation à Paris.

Ces représentations avaient été très-suivies, à ce point, que l'Opéra avait vu presque toujours sa salle comble, chaque fois que la troupe Italienne avait joué. Elles eurent d'ailleurs, ainsi que nous l'avons dit plus haut, une très-grande

(1) Célèbre compositeur italien, mort en 1774, à 60 ans. On l'a surnommé le Gluck de l'Italie.

(2) Ciampi (Vincent). Il y a deux autres compositeurs italiens de ce nom, prénommés l'un François et l'autre Philippe.

(3) Le plus célèbre des compositeurs napolitains, mort en 1746, à 50 ans.

influence sur l'avenir encore incertain de notre musique nationale, et sur ses développements et ses progrès.

29 décembre 1754. — *Daphnis et Alcimadure*, pastorale languedocienne, en trois actes, paroles et musique de Mondonville, et l'un de ses meilleurs ouvrages, jouée par Jélyotte, Latour et Mlle Fel.

Aubert, chef des premiers violons, et sous-chef d'orchestre, remplace Dauvergne dans la direction de l'orchestre de l'Opéra.

30 septembre 1755. — *Deucalion et Pyrrha*, ballet en un acte, de Morand, d'après une comédie de Poullain de Saint-Foix, musique de Giraud (1), et de Berton (2).

15 novembre 1755. — Spectacle composé de fragments de divers ouvrages

(1) Violoncelliste de l'Opéra de 1752 à 1767.

(2) Pierre Montan-Berton, d'abord chanteur à l'Opéra, puis chef d'orchestre à Bordeaux, et enfin chef d'orchestre à l'Opéra (1759), dont nous le trouvons plus tard l'un des directeurs. C'est le père de l'auteur de *Montano et Stéphanie*, d'*Aline*, et le grand'père de l'artiste dramatique Berton, mort en 1873, et qui avait épousé la fille du comédien Samson.

déjà représentés, le *Carnaval et la folie*, l'*Enjouement* etc…

28 septembre 1756. — *Célimène, ou le Temple de l'indifférence, détruit par l'amour*, opéra-ballet en un acte, paroles de Chennevières, musique du chevalier d'Herbain (1).

Insuccès.

DIRECTION DE REBEL ET FRANCŒUR

(1757-1767)

La Ville de Paris n'avait pas exploité l'Opéra avec plus de bonheur, au point de vue financier, que ses nombreux prédécesseurs dans la direction de ce théâtre. Elle obtint du Roi l'autorisation de céder son privilége, pour trente années, à Rebel

(1) Ce chevalier était capitaine d'Infanterie. Il n'a fait jouer que cet ouvrage à l'Opéra. Une œuvre plus légère, les *Deux talents*, paroles de Bastide, et dont il composa la musique, tomba avec éclat à la Comédie Italienne, le 10 août 1764 et donna lieu au quatrain suivant :

> Quelle musique plus aride
> Et quel poëme plus commun!.
> Pauvre d'Herbain! pauvre Bastide!
> Vos *Deux talents* n'en font pas un.

et Francœur, qui avaient déjà administré l'Opéra sous sa direction. Les deux amis devinrent donc directeurs, à leurs risques et périls, en vertu d'une lettre de cachet datée du 13 mars 1757. La Ville prit, en revanche, à sa charge, et par acte spécial le paiement des dettes arriérées du théâtre, et ce terrible passif, accumulé et augmenté par tant de directeurs infortunés ou maladroits, ne s'élevait pas à un chiffre moindre de douze cent mille livres !...

Pendant la direction commune de Rebel et de Francœur, l'Opéra représenta dix-huit ouvrages dont le détail suit :

31 mai 1757.— Les *Surprises de l'amour*, ballet en trois actes, de Bernard, musique de Rameau, joué d'abord à Versailles en 1748.

14 février 1758. — *Enée et Lavinie*, opéra en cinq actes, de Fontenelle (1), musique de Dauvergne.

Ont créé les rôles : Larrivée, Poirier, Gélin, Pillot ; Mmes Lemière, Chedeville, Davaux, Fel et Arnould (2).

(1) Colasse avait déjà écrit sur ce livret un opéra représenté le 16 décembre 1690.

(2) C'est la célèbre Sophie Arnould, née en 1744. Elle avait débuté à l'Opéra, le 15 décembre précédent, et faisait sa première création

9 mai 1758. — Les *Fêtes de Paphos*, ballet héroïque, en trois actes, de Collé, La Bruère et Voisenon, musique de Mondonville.

8 août 1758. — Les *Fêtes d'Euterpe*, opéra-ballet en quatre actes, composé comme suit, pour le livret :

1° La *Sybille*, paroles de Moncrif ;
2° *Alphée et Aréthuse*, paroles de Danchet ;
3° La *Coquette trompée*, paroles de Favart ;
4° Le *Rival favorable*, paroles de Brunet ; le tout mis en musique par Dauvergne. Ce singulier arrangement n'eut qu'un succès passager.

20 juillet 1759. — Spectacle composé de fragments d'après *Phaëton* de Fuzelier et *Zémide*, de Laurès, musique d'Iso (1).

Le compositeur Montan-Berton devient chef d'orchestre de l'Opéra.

dans *Enée et Lavinie*, par un petit rôle de Troyenne. Elle n'avait alors que quatorze ans. Elle est morte en 1803, ayant quitté l'Opéra encore en pleine possession de son talent depuis l'année 1777.

(1) Ou Yzo ; c'était un simple amateur qui n'est pas autrement connu.

12 février 1760. — Les *Paladins*, opéra-ballet, de Moncrif, musique de Rameau, représenté sans succès.

24 juin 1760. — Spectacle composé de fragments d'ouvrages déjà représentés (*Eglé, l'Amour et Psyché,* etc.).

16 septembre 1760. — Le *Prince de Noisy*, ballet en trois actes, de La Bruère, musique de Rebel et Francœur.

Le sujet de cet ouvrage, qui fut d'abord joué trois fois à la Cour, de 1749 à 1752, était emprunté au conte d'Hamilton, le *Bélier*.

11 novembre 1760. — *Canente,* opéra en cinq actes, arrangé par Cury sur le livret de Lamotte (1), musique de Dauvergne, joué par Gélin, Desentis, Pillot, Mmes Lemière, Villette, Chevalier.

Insuccès.

3 avril 1761. — *Hercule mourant*, opéra en cinq actes, avec prologue de Marmontel, d'après la tragédie de Rotrou, musique de Dauvergne.

Insuccès.

(1) Mis en musique par Colasse et représenté à l'Opéra le 4 novembre 1700.

1ᵉʳ octobre 1762 (1). — L'*Opéra de Société*, ballet en un acte, de Mondorge, musique de Giraud.

Insuccès.

11 janvier 1763. — *Polyxène*, opéra en cinq actes, de Joliveau (2), musique de Dauvergne, joué par Gélin, Larrivée, Pillot, et Mmes Chevalier et Sophie Arnould représentant Polyxène.

Petit succès (3).

(1) C'est en cette année 1762, qu'a débuté la fameuse Guimard. Voici le chiffre successif de ses appointements : débuts à 600 livres. — « danseuse seule, en double, » en 1773 à 800 livres, — « danseuse seule » en 1766 à 2000 livres et à 3000 en 1767, enfin à 7000 en 1784. Elle quitte la scène en 1790 avec 3,000 livres de pension ; elle avait épousé, l'année précédente, le maître de ballet Despréaux, qui avait quinze ans de moins qu'elle.

(2) Secrétaire perpétuel de l'Académie de Musique.

(3) On lit dans les *Mémoires de Bachaumont*, à la date du 11 janvier 1763, et au sujet de cet opéra :

« Le poëme est très-médiocre... on accuse le musicien d'être plein de réminiscences presque toutes défigurées. Le spectacle est assez pompeux, les ballets sont pittoresques. »

PREMIER INCENDIE DE L'OPÉRA.

(6 avril 1763)

Le 6 avril 1763, entre onze heures et midi, le feu prit subitement et avec la plus grande violence à la salle de l'Opéra.

« En très peu de temps, dit Bachaumont, l'incendie a été terrible ; avant que les secours aient pu être apportés, toute la salle et l'aile de la première cour ont été embrasées. Il n'est plus question d'Opéra. Le feu a pris par la faute des ouvriers et s'est perpétué par leur négligence à appeler du secours ; il avait pris dès huit heures du matin, ils ont voulu l'éteindre seuls et n'ont pu y réussir. Les portiers, qui ne doivent jamais quitter, étaient absents. »

8 avril — « Le feu est éteint ou du moins ne brûle plus que dans les fonds de l'Opéra, mais toutes les machines sont consumées. Il y a eu près de 2,000 hommes employés à cet incendie. »

9 avril. — « Le roi a fait écrire aux directeurs de l'Opéra que ceux qui sont atta-

chés à ce spectacle continueront à être appointés comme ci-devant ; que les pensions seront exactement payées à l'ordinaire avec ordre de se tenir toujours en état de jouer. On assure qu'on prendra le théâtre Italien trois jours de la semaine jusqu'à ce qu'on ait rétabli une salle » (1).

En somme, on ne sut jamais bien la cause de cet incendie, et je lis dans un *procès-verbal* dressé à l'Hôtel-de-Ville le lendemain du désastre, et dont M. Nuitter, archiviste de l'Opéra, a retrouvé le texte aux archives nationales :

« On ne peut absolument dire de quelle façon le feu a pris, car c'était le lendemain des fêtes de Pâques, jour auquel il n'y a point de spectacle, mais il a pu arriver qu'il s'y faisait quelque réparation ou qu'il y ait eu une répétition. »

Ce rapport officiel ne s'étend pas davantage sur les causes de l'incendie, et il se borne à déclarer qu'une nouvelle salle sera prochainement construite.

L'Opéra en quête d'un local, pour la reprise de ses représentations, ne put s'entendre avec la comédie italienne, et pendant que chacun proposait, selon ses vues ou

(1) Des mesures absolument identiques furent prises lors de l'incendie d'octobre 1873.

ses intérêts, une installation provisoire en un lieu spécial, le roi décida qu'une salle nouvelle serait construite, et qu'en attendant l'Académie de Musique donnerait ses représentations dans la salle de spectacle des Tuileries qu'on aménagerait à cet effet (1).

L'ouverture de cette salle provisoire eut lieu le 24 janvier 1764 par une représentation de *Castor et Pollux* de Rameau.

« 24 janvier.— L'Opéra s'est ouvert aujourd'hui par *Castor et Pollux*, dit Bachaumont, avec l'affluence qu'on présume.

La garde était plus que triplée. La représentation a été des plus tumultueuses. On a trouvé différents défauts à la salle :

1. Le parterre est trop élevé pour le théâtre.
2. Les premières loges avancent de beaucoup et ne sont point assez cintrées.
3. Les secondes sont écrasées par celles-là, auxquelles on paraît avoir tout sacrifié.
4. Le paradis est si reculé et si exhaussé qu'on y est dans un autre monde et qu'on n'entend rien. »

« 26 janvier.—Aujourd'hui second jour de l'Opéra, il y avait très-peu de monde. Il est certain que le délabrement où il est

(1) Ce fut l'architecte Soufflot qui fut chargé de cet aménagement.

par rapport aux sujets écarte une infinité de gens. Le sieur Pillot fait Castor et le fait horriblement mal ; Mlle Arnould joue supérieurement le rôle de l'amante ; Gélin est médiocre, Mlle Chevalier braille à l'ordinaire, Vestris est absent, heureusement Mlle Lany a reparu ; le premier jour l'Opéra avait fait 5,240 livres, il n'a fait aujourd'hui que 100 louis. »

Enfin, au mois de février suivant, le roi approuva les plans que lui présenta l'architecte Moreau pour la construction de la nouvelle salle, laquelle ne fut terminée qu'en 1770.

13 août 1765. — Spectacle composé de fragments des *Fêtes de Thalie* avec le *Devin du village*.

15 avril 1766.—*Aline reine de Golconde*, opéra-ballet de Sedaine, musique de Monsigny (1), chanté par Legros, Larrivée, Mmes Arnould et Duranci, et repris en 1772 et 1779.

(1) C'est le seul ouvrage qu'il ait fait représenter à l'Académie royale de Musique. On sait qu'il cessa de composer en 1777, c'est-à-dire plus de quarante ans avant sa mort survenue seulement en 1817, à 88 ans.

Consultons encore Bachaumont :

14 avril. — « On donne enfin demain *reine de Golconde*. M. le duc de Choise a exigé de Rebel et Francœur qu'ils n'é pargnassent rien pour la réussite. Ils o tout épuisé pour la pompe du spectacle, l richesse des habits, la magnificence de décorations, on assure qu'ils ont fai 30,000 livres de dépense (1). »

15 avril. — « L'Opéra a donné aujour d'hui *la reine de Golconde* avec l'affluenc qu'exigeait une pareille nouveauté... Sur le musicien, on ne peut encore rien prononcer : cet opéra est d'un genre si nouveau qu'il doit nécessairement essuyer des contradictions. Ajoutons que dans quelques-uns de nos opéras on s'est plus occupé de l'orchestre que du chanteur et qu'ici le chanteur n'est jamais sacrifié à l'orchestre. »

17 juin 1766. — Spectacle composé de fragments de *l'Europe galante* et de *Zélindor*.

30 août 1766.—*Les fêtes lyriques*, ballet héroïque en trois entrées :

1° *Lindor et Ismène*, de Bonneval, mu-

(1) M. Chouquet donne un chiffre fixe de 33,750 livres.

sique de Francœur (Louis-Joseph) (1), neveu de Francis Francœur.

2° *Anacréon*, de Cahusac, musique de Rameau.

3° *Erosine*, de Moncrif, musique de Berton.

11 novembre 1766. — *Sylvie*, opéra-ballet en trois actes avec prologue de Laujon, musique de Berton et Trial (2).

Dauberval et Mlle Allard obtinrent un grand succès dans un pas du deuxième acte de ce médiocre ouvrage.

Il existe une gravure du temps qui représente ces deux artistes en costume et dansant le pas de deux en question. On lit les vers suivants au bas de la gravure :

> Sur sa fierté la nymphe se repose ;
> Son amant perd déjà l'espoir de l'attendrir ;
> Mais elle le regarde en songeant à le fuir.
> Nymphe qui rêve aux tourments qu'elle
> [cause
> Touche au moment de les guérir.

Le 27 novembre suivant Mlle Beauménil reprit le rôle de Sylvie pour ses débuts.

(1) Violon à l'Opéra ; né en 1738, mort en 1804. Nous le trouverons plus tard directeur à l'Opéra.
(2) Trial (Jean-Claude), chef d'orchestre du prince de Conti, et que nous allons voir directeur de l'Opéra. Il était le frère aîné du fameux chanteur Trial qui a laissé son nom au genre où il a tant excellé.

13 janvier 1767. — *Thésée,* tragédie lyrique en cinq actes, musique de Mondonville sur le livret de Quinault, mis en musique par Lulli et représenté en 1675.

Cet ouvrage médiocre, le dernier qu'ait donné son auteur; n'eut que quatre représentations.

FIN DU PREMIER VOLUME.

Paris. — Imp. Richard-Berthier, 18-19, pass. de l'Opéra,

www.ingramcontent.com/pod-product-compliance
Lightning Source LLC
Chambersburg PA
CBHW071552220526
45469CB00003B/993